紙的感情視界之第一卷

談紙神工

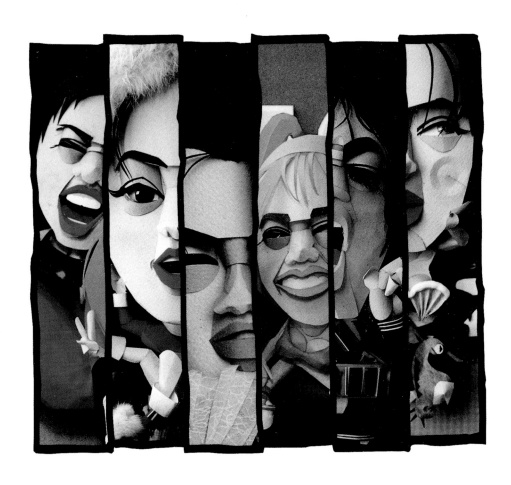

發行/北星圖書事業股份有限公司

目録 CONTENT

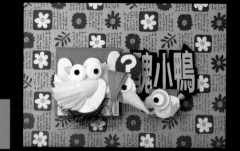

◎讓你慢慢的進入紙雕的世界

SAMTSIRH
MERRY 聖誕快樂
©紀勝傑 筆 © 1997

自序

　　一個人能有自己所喜歡的興趣，又能在其中自由的發揮，我想世上最大的快樂莫過於如此。

　　紙浮雕的設計製作，是從高中畢業後開始感到興趣的。從我的第一幅作品中，我感受到了挫折感與成就感，挫折的是自己對紙雕瞭解有限，在製作上發揮也有限，感到成就的就是我擁有了一幅屬於自己的紙浮雕作品。由第一幅作品的完成，紙浮雕也成為自己生活的一部份，就好像在種仙人掌般，想到或是有時間就澆水，所以雖然至今雖歷經四年的時間創作，並沒有創作太多的作品，但每幅作品都累積了經驗及技巧所完成，所以使我能在一幅一幅的作品中求得進步。作者本身是由參閱書籍中學習，所以深切體驗，不管是學習何種技法，自己必須真正動手去做，才能得到最紮實的經驗。

　　本書是筆者四年中所體驗的紙浮雕技巧編集而成，書中有列舉幾件實例示範，筆者由衷希望，本書內容能對有心學習的讀者了解紙浮雕技法。

　　最後特別要感謝新形象公司給予協助，此書才得以順利完成。

1998.11.

第一章 紙雕概念

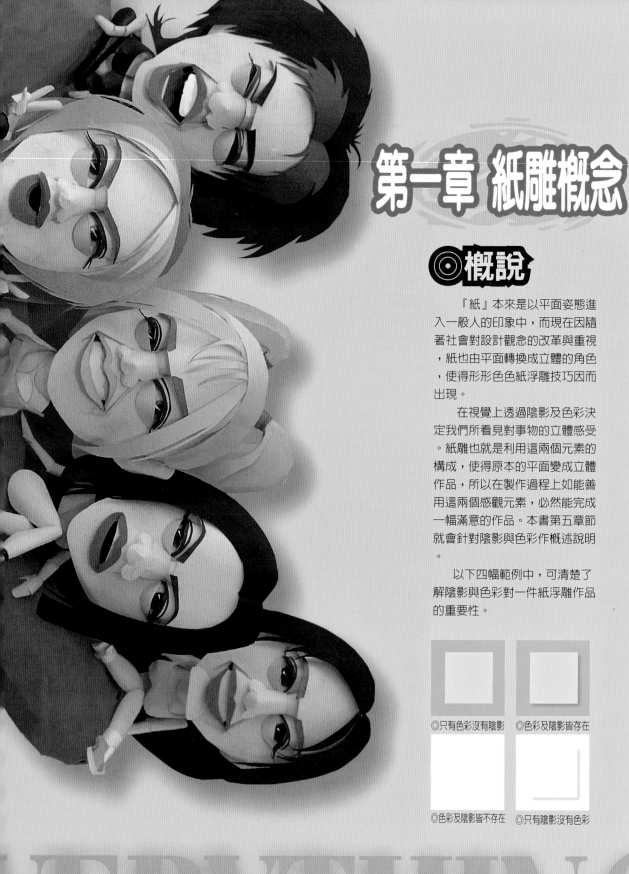

第一章 紙雕概念

◎概說

　　『紙』本來是以平面姿態進入一般人的印象中，而現在因隨著社會對設計觀念的改革與重視，紙也由平面轉換成立體的角色，使得形形色色紙浮雕技巧因而出現。

　　在視覺上透過陰影及色彩決定我們所看見對事物的立體感受。紙雕也就是利用這兩個元素的構成，使得原本的平面變成立體作品，所以在製作過程上如能善用這兩個感觀元素，必然能完成一幅滿意的作品。本書第五章節就會針對陰影與色彩作概述說明。

　　以下四幅範例中，可清楚了解陰影與色彩對一件紙浮雕作品的重要性。

◎只有色彩沒有陰影　　◎色彩及陰影皆存在

◎色彩及陰影皆不存在　　◎只有陰影沒有色彩

◎平面轉換立體

在平面轉換成立體兩個主要的製作概念：

一、破壞平面形態

何謂破壞平面形態，我們知道平面是由線與面構成，所以只要改變原有線與面，便能使紙跳出原有平面狀態。如果上述這樣聽起來還是太糢糊，那舉例來說，如彎曲、折揉、滾捲等，都是改變平面型態的作法。

簡單說，連一張有皺折的紙，都算是已經改變平面型態。由此知道，我們每天都在破壞改變身旁的平面型態，只是並沒有太注意而已。

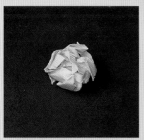
◎揉捏過的紙

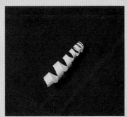
◎旋轉的紙條

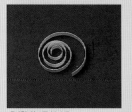
◎彎曲過的紙

◎摺疊過的紙

二、層次構成

通常你在逛唱片行時如果有注意的話，你會發現唱片行之中普及一種半立體作品，主要是以原有明星照片及宣傳海報改裝合成的作品，此種作品製作的概念是以原有圖片及照片經電腦掃瞄後列印適當大小，再將圖片貼於保麗龍或珍珠板之上切割造型，以圖片所示位置遠近層次來決定厚薄，逾近逾厚，把圖片立體化，有時還會添加一些其它材料及物件，以增加視覺效果。

此類作品其實就是一種最明顯的層次組成。就是將物體的遠近高低以黏貼的高低大小表現出空間感。

初學者可藉由觀查類似作品，體會出紙浮雕層次的基本架構，必能在其中得到不少的領會。

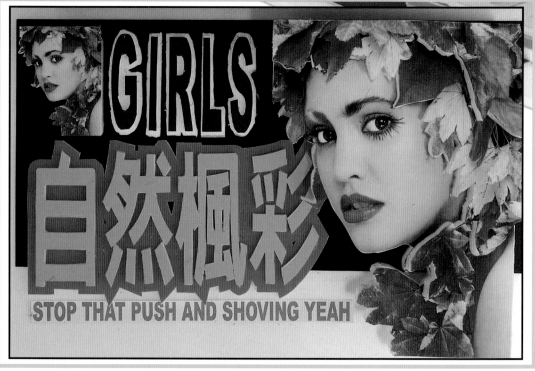

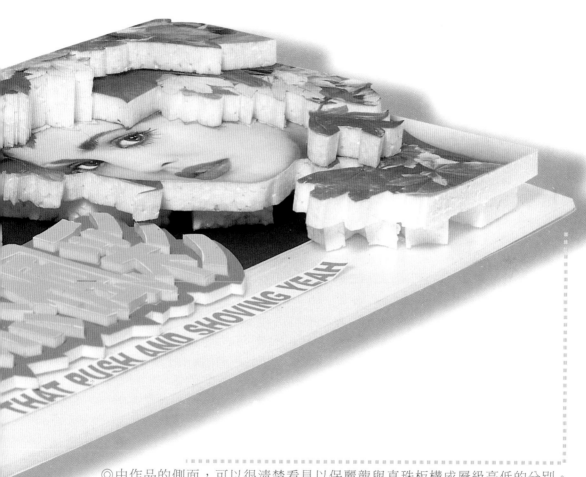

◎由作品的側面，可以很清楚看見以保麗龍與真珠板構成層級高低的分別。

◎在製作紙浮雕作品時，若能善用層級
　的安排，必能增加其立體感。

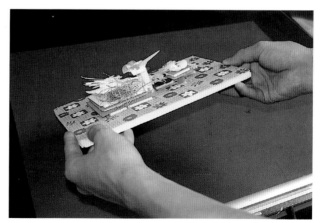

◎紙浮雕也可以運用各種技法製作。

　　每一種技法皆有其特性與風格，紙浮雕也不例外。
每種技法之間，並非不能相互融合於同一畫面中，只要
能找出技法間的關係，找出之間的平衡點，就能將各種
技法融合成一幅作品。

　　而上述的方式，可以先由背景作實驗，必定能有所
收獲。

第二章 工具與材料

第二章 工具與材料

◎一般工具

工具是輔助你去完成作品的媒介，然而『工欲善其事，必先利其器』，學習紙浮雕者應該熟悉各種工具之特質與其使用方法。對各種紙雕工具的使用經驗，常有助於自我技巧表現的突破。

而最簡易的工具就是自己的雙手，手可以做出彎曲、撕、揉等動作。所以必須先從自己雙手開始練習，不管是手指或手掌都有其作用。

每種工具其實都各有其特性。然而工具的差異有時就如剪刀與美工刀間，雖然都是裁切工具，但使用上卻是兩種不一樣的方式。所以瞭解工具，會比你買一大堆工具空置在家裡更重要。

...estri has always gone his own way. ...broke away from his secure Marvel ...of the top-selling *Wolverine* to help ...mics. Now he's breaking away from ...cement inside the cushy confines of ...his own way with Top Cow Comics. ...coming off a string of high notes for Sil- ...tly announced that after a year-long ...ll return to monthly penciling on Top ...creation *The Darkness*, teamed with ...er Garth Ennis. And Silvestri's ...ies, less than a year old, is making ...ving the title a spinoff in October. ...big multimedia push with the ...y deal ready to blitz across theally caught up with the tireless and ...tious Silvestri on a recent weekday ...as in a climate of excitement, antici- ...n it came to the inevitable questions ...s split from Image, a mix of political ...d candor.

...o make it official Top Cow has ...e.

...ESTRI: Yes. We did do that.

...ving in a direction in which I felt I ...ew challenges. I needed something ...g back the old enthusiasm that I had ...tive energy that I never want to lose. ...being associated with Image did ...infusion of energy anymore?

...tter of fulfillment that I feel I per- ...t's not like Image was holding me ...s always been a kind of loose con- ...people could pretty much do what ...there's nothing like the complete ...whatever you want to your satis- ...having to worry about what some- ...eling. Plus, once in a while there ...nality clashes with people at Image. ...t where what I was involved in was

...Image have anything to do with ...vel situation involving Jim Lee and ...eroes Reborn"?

...That never came into play. I have ...ct that I still love the Image guys ...ong with most of them. There was ...ween myself and one other person ...that clash kind of brought the final ...ve to a head for me.

Was it one of the Image f...
Yes. But I won't tell you ...
something I really want t...
along very well with mos...
been talking to Jim and Ro...
Todd [McFarlane]. Well, ...
your question. I've been ...
Todd, and we defin...
after I make the final spli...
each other and we respe...

...

i ho...
Jim, ...
came ...
no rea...
You com...
Don Simp...
Do you agree with ...
To a degree. At least tha...
get along with people. ...

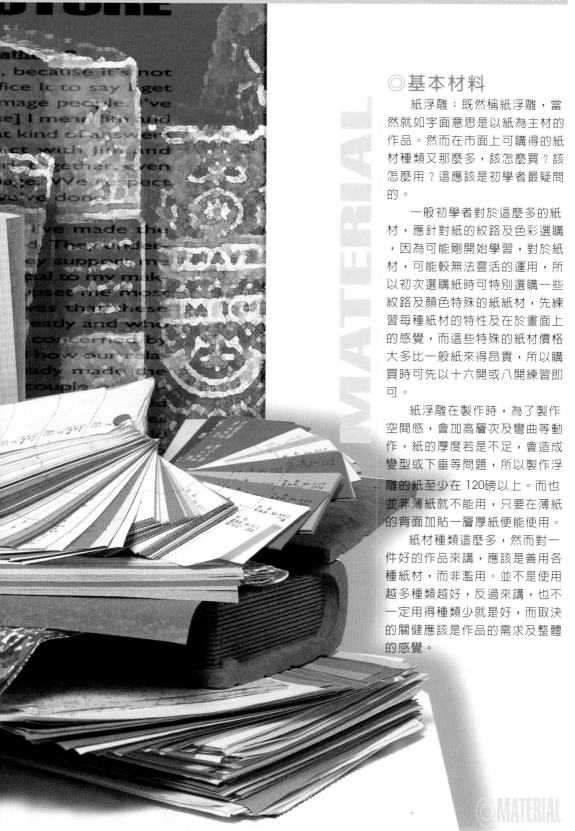

◎基本材料

　　紙浮雕；既然稱紙浮雕，當然就如字面意思是以紙為主材的作品。然而在市面上可購得的紙材種類又那麼多，該怎麼買？該怎麼用？這應該是初學者最疑問的。

　　一般初學者對於這麼多的紙材，應針對紙的紋路及色彩選購，因為可能剛開始學習，對於紙材，可能較無法靈活的運用，所以初次選購紙時可特別選購一些紋路及顏色特殊的紙紙材，先練習每種紙材的特性及在於畫面上的感覺，而這些特殊的紙材價格大多比一般紙來得昂貴，所以購買時可先以十六開或八開練習即可。

　　紙浮雕在製作時，為了製作空間感，會加高層次及彎曲等動作，紙的厚度若是不足，會造成變型或下垂等問題，所以製作浮雕的紙至少在 120 磅以上。而也並非薄紙就不能用，只要在薄紙的背面加貼一層厚紙便能使用。

　　紙材種類這麼多，然而對一件好的作品來講，應該是善用各種紙材，而非濫用。並不是使用越多種類越好，反過來講，也不一定用得種類少就是好，而取決的關鍵應該是作品的需求及整體的感覺。

◎MATERIAL

◎特殊素材

　　紙浮雕並非是完全以紙材製作的，只是以紙為主的作品，所以在製作時素材的範圍就並不一定限於紙材，如一些生活所能接觸的素材皆可運用於浮雕之上，皮革、塑膠、鋁薄、樹葉等一些實體的物件皆能運用，只要能與紙材相融、能共存同一個畫面，整體上不會產生不協調感，其實都可以融合在紙浮雕作品之中。

　　談到紙材，對一般人的印象中使用的紙材大多是在書局或美術社中購得的一些美工紙，而常常忽略了一些身旁的材料，如報紙、包裝紙、發票、牛皮紙、面紙等皆是不錯的素材。我們應該修正自己對作品的價質觀，並非越貴的材料越好，而是靠我們的設計與運用，才能真正發揮每一種素材的最大功效。

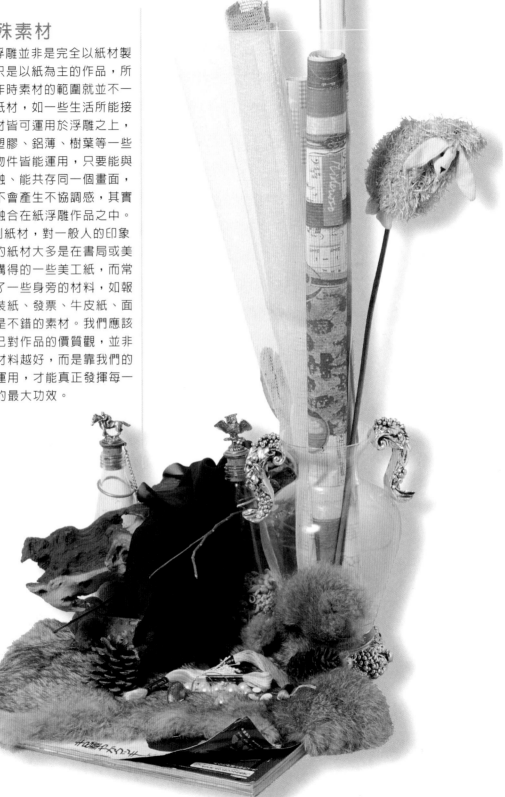

第三章｜紙的特性與接合

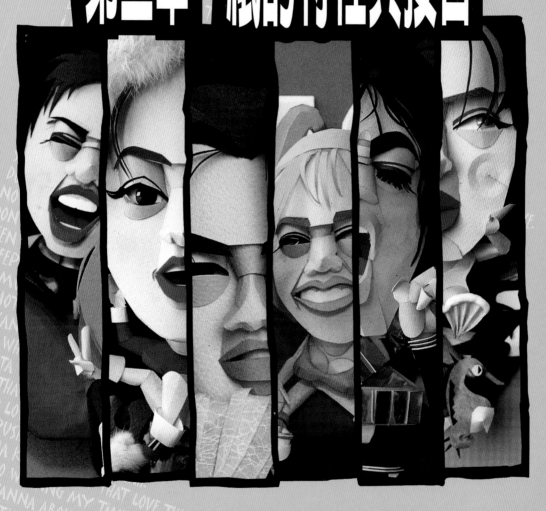

SCRAPS OF PAPER
第三章 紙的特性與接合

一、紙的特性

　　對於初學者而言，紙之間的變化技巧，必然有很多疑問存在，所以要學習紙雕的前題，就是你必須熟練紙雕基本造形概念。概念的形成靠的並不只是去看，而是要親手並時常的練習，或許你會覺得這些基本概念看起來都很簡單，有什麼好練習的，但當你在製作時卻又覺得不知從何下手，這是因為不常去練習，反而在真正要製作出作品時，對自己沒有信心，製作一件簡單的作品卻需很長的時間才能完成，所以練習除了讓初學者瞭解紙的基本概念外，更重要的是建立自己的自信心。

　　然而只要能將自己對紙的基本概念，融會貫通於浮雕稿中，自然的就可將這一些不起眼的基本造形變成一件傑出的作品。以下幾頁中就將基本造形與範例作對照，讓初學者能瞭解如何適時運用適當的造形，才能營造出最佳的效果。

二、紙的接合

　　冷膠〈白膠〉、相片膠、熱溶膠、膠水等各式各樣較常見的接著劑，是我們在製作浮雕時不可缺少的，有了這些接著劑，才能將一片片的紙組合成一件完整的作品。

　　在接合時可依接著劑的特性做選擇性的使用，所以你可以先在黏接時先做一番實驗。

SPECIALLAW

◎疊

◎彎

◎立體造形

◎揉

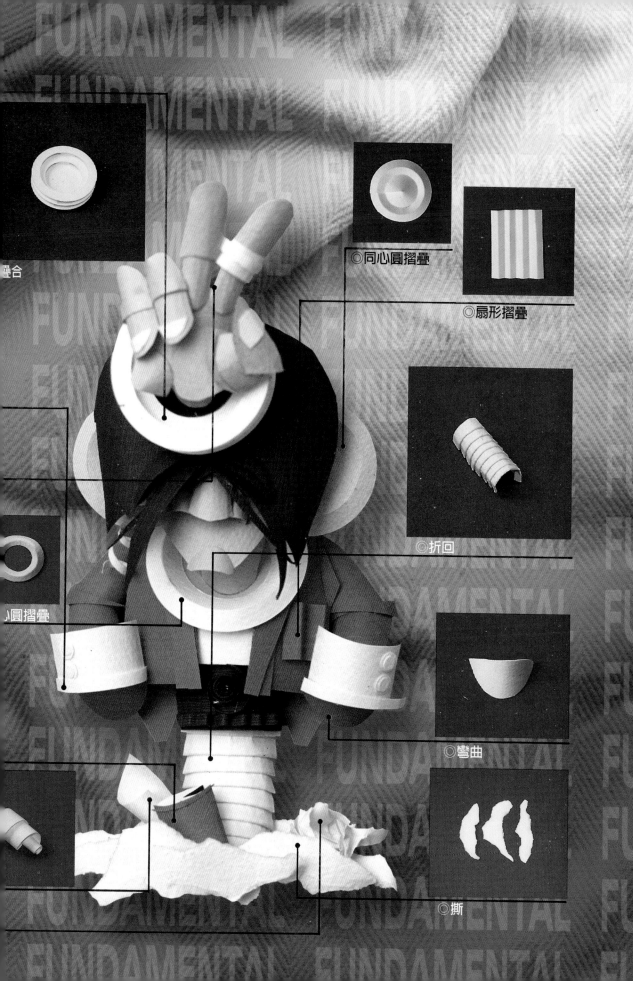

◎同心圓摺疊

◎扇形摺疊

疊合

◎折回

◎彎曲

小圓摺疊

◎撕

◎彎曲◎

簡單的弧形是很容易製作的，但只要你發揮一下想像力，就可將弧形變成紙雕中的帽子、鼻子、尖銳的牙齒、尖角等立體化的造形。

◎這頂彎合月亮頭的帽子就是使用這基本的形態。

只要利用圓規刀將圓形切割下來後，以中心為切割點，放射狀割下三角形，再將其黏合就會變成圓錐形，而隨著所割下三角形的大小不同，所成形的圓錐也不盡相同，割的越大圓錐形會越高越尖銳，越小圓錐會越低越鈍。

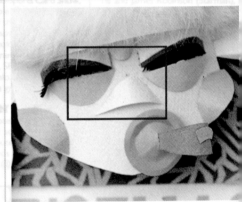

追尋自己的

◎兔子的鼻子是以圓錐形完成。

使用簡單的魚
眼弧形,只要將它
黏接於人的下眼皮
上,就可成了生動
的眼袋。

將其原理發揮
在製作頭髮上,就
成了柔柔亮亮的頭
髮了,作用很廣泛
。

◎這看起來好像沒睡飽的樣子。

◎雖然都是眼袋,但隨著眼神的不同眼袋就有不同的效果。

◎只要將魚眼弧形的兩側點,上下移動一下,就有不同的變化。

◎貓頭鷹的胸部以圓錐形完成,看起來更加有立體感。

◎這豐腴的胸部就是用基本的圓錐形完成的。

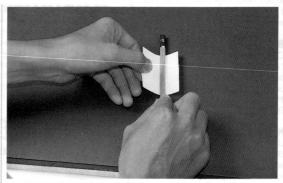

這一類的彎曲弧形是我們最常使用的基本造形，靠著它我們就可將一張白紙，變成一幅漂亮的紙浮雕。

◎使用較硬的圓桿壓住平面的紙，另一手在拉出紙，就會產生弧狀。

◎筆桿以圓弧面製作，更能將筆真實的呈現。

如波浪形態的弧形，表現了圓滑波浪的造形。將它的原理在改造一下，就可以變成了衣服上的口袋與更多元的造形。因為此造形本身就富有立體感，所以可多嘗試它可變換的造形。

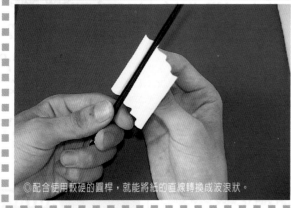

◎配合使用較硬的圓桿，就能將紙的直線轉換成波浪狀。

◎這衣服上的筆袋，以波浪的弧形製作，感覺上就如真的一樣可以插筆。

◎摺◎

◎河馬的鼻子看起來很有深度吧！

◎使用圓規刀切割成左圖的造形，而中間的線是折疊時的山線，不能切斷。

◎雖然每一個以空心圓摺成的基本造形看起來皆差不了多少，但只要運用得當，就能發揮它的作用。

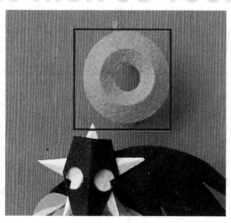

◎這大眼鏡的鏡框是運用圓形的摺疊完成的，使鏡框的感覺更強烈。

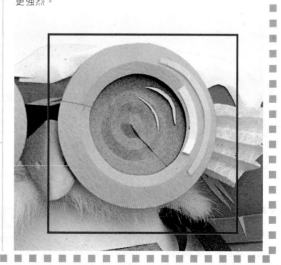

WE'VE GOT SOMETHING KINDA FUNNY GOING ON.

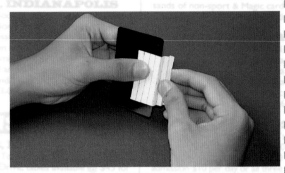

◎利用電話卡輔助我們做摺疊動作，能使摺線能更直。

◎這把扇子使用摺疊方式，更能顯出真實的感覺。

折疊時可利用身旁較硬的板子做輔助，如使用電話卡或一些金融卡皆是不錯的輔助工具。

折疊之折線處，應務求銳利，才能使其面與面之間有清楚的界線，感覺較有立體感。

像這種扇形的造形，除了可以製作成扇子外，還可製作成書卷、蚌殼、屏風等各式各樣的造形，所以在構思稿子之中，可將它善加利用於浮雕中，必能呈現生動的一面。

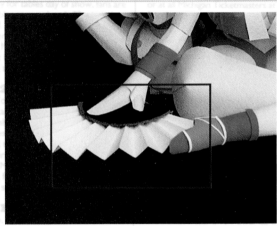

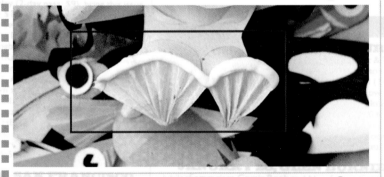

◎使用扇形的基本形來製作出蚌殼上波浪形的外表，更顯得出質感。

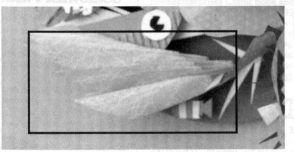

◎魚尾巴使用扇形概念完成，波浪的造形讓人造成的視覺上的律動感。

◎透過所圓規刀所輕畫過的紙張，只要運用大姆指沿著谷線壓下，在經黏接後便能輕易的製作出此造形。

此種基本形適用於製作出人的內衣部份，因造形中有個倒圓錐的造形，剛好可接上脖子，很容易就可作出效果，所以你可以作幾個來試驗，應該能得到更好的靈感。

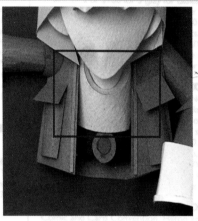
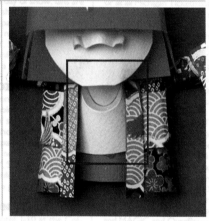

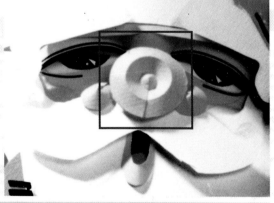

同心圓的摺疊製作方式是將三個以等差級數的圓形，分別以山線與谷線的切痕摺疊出來的，但也並非一定要等差級數的圓與三個圓製作，可以隨作品的須要，加大變小圓的直徑與圓的數量多寡都可以，只要使用同一個圓心就可做出效果。

◎捲曲◎

◎捲曲◎

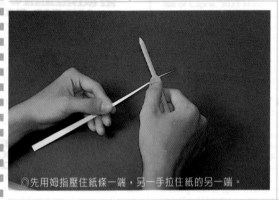

◎先用姆指壓住紙條一端，另一手拉住紙的另一端。

◎捲曲的頭髮最適合用這種螺旋狀的紙條。

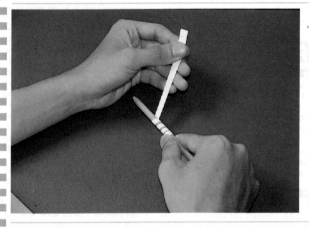

◎右手持筆桿與紙的前段，使用左手捲動紙條纏在筆桿上，鬆開後就會呈螺旋的造形。

紙本身有分薄厚，這關係到紙本身的塑性，越厚的紙塑性會比較好，厚紙在製作此種螺旋狀的造形時，較容易成形，也較不易變形，所以在製作時應考慮紙的可塑性，才不會製作完成後卻產生變形的狀況，那就很可惜了。

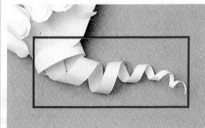

◎螺旋狀的造形，視覺上有旋動的感覺。

◎疊層◎

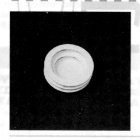

這看起來像羅馬競技場的造形，是像蓋房子一樣，從底層一層層的方式疊起來。黏接時應注意真珠板不要外露，才不會破壞美感。

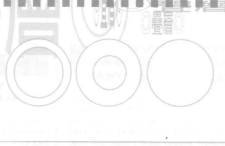

◎每一層圓之間加上針珠板，再組合。

◎每一層之間加上真珠板，製作出層層的落差。

以平面的重疊方式，顯出立體的感覺。平面的紙是看不出立體感的，但經層層相疊，每層與每層皆有高低落差，這樣就會造成層層的陰影，使原來平面的形態轉換成立體。

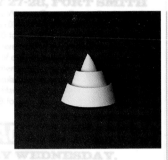

層層相疊的錐形，與伸縮望遠鏡的形態很相似，像似可伸縮的樣子。

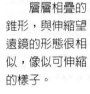

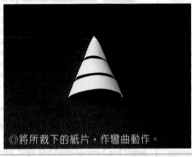

◎將所裁下的紙片，作彎曲動作。

◎再將彎曲的紙片黏接處加上真珠板。

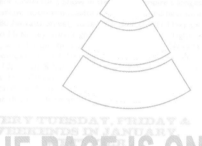

層層向下疊合的弧形，像蝦子的鞘殼般，顯現出層級的感覺。

◎將三片紙片黏接處作摺疊，黏接後才會有層次感。

◎蝦子的尾部，以層層相疊的方式製作。

◎黃冠的上層與下層分別清楚。

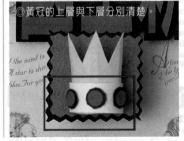

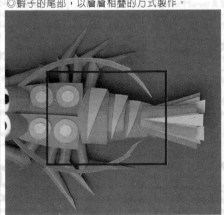

◎撕◎

撕

使用撕的方式所得到的紙片，能表現較自然的邊緣，能運用在製作雲朵上。而撕的技巧就是撕時稍微左右晃動，不要撕太直就可以了。

◎反覆◎

◎反覆◎ ◎反覆◎

◎反覆的摺疊紙片，再彎曲平面。

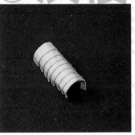

反覆摺疊的方式，像椰子樹般的外皮，表現出的環節的效果。製作時只要用一張紙就可完成，不過摺疊的技巧，卻在於自己對層級的概念，在每層之間的距離取捨。

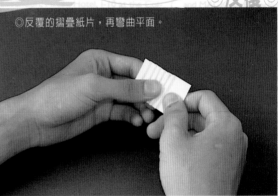

◎使用反覆疊合的方式，能作出多層次的效果。

◎象鼻使用反覆方式，製作出生動的象鼻。

◎揉捏◎

揉捏所製作的造形是具有自然而不規則，只要你發揮一下聯想，就可以將它化作浮雕中的物件，如石頭、紙團等。

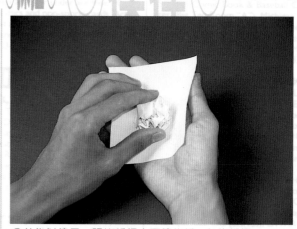

◎首先以使用一張比紙糰大面積的紙，包住紙糰。

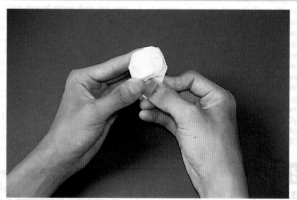

◎將所剩餘的部份捏到背面。

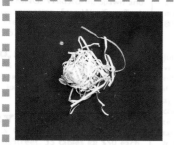

紙條揉捏方式的基本造形可用來製作一些鳥類巢穴。

◎首先將紙張裁成一條條的紙條。

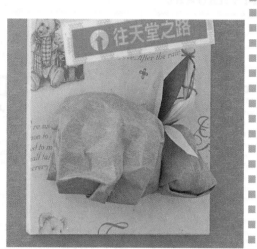

◎使用訂書機將剩餘部份訂合，以免散開。

◎利用不起眼的紙糰就可做成石頭的效果。

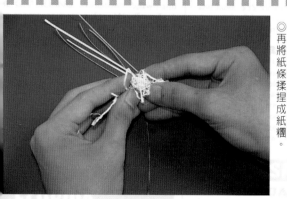

◎再將紙條揉捏成紙糰。

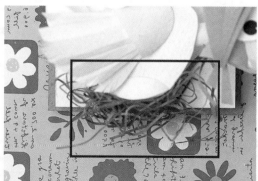

◎立體造形接合◎

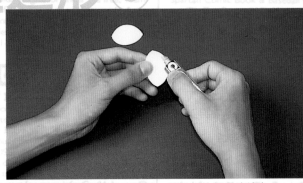

◎首先將兩張紙都彎曲成弧狀，再以相片膠沿邊塗上。

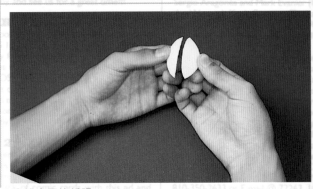

◎接合兩片紙張。

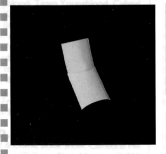

　　兩節的接合方式，須注意的是紙張彎曲的弧度，因為所彎曲的弧度關係到兩張紙的裁切造形大小。

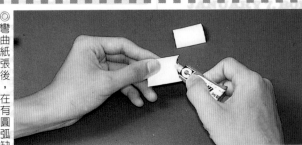

◎彎曲紙張後，在有圓弧缺口的紙張上沿邊塗膠。

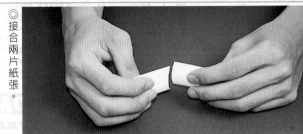

◎接合兩片紙張。

◎先將圓紙條彎曲並黏接。 ◎再將蓋子黏接上去。

利用簡單的造形接合成富有立體的基本形。

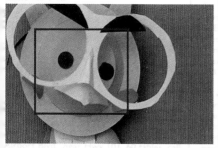

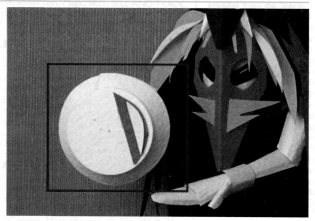

OP IS HIGH SO YOUR ROOTS ARE FORGOTTE

◎這種兩節式黏接多用於關結的製作上。

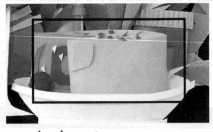

◎蛋糕具有立體的效果。

◎鼓的造形是利用圓柱造形完成。

側體圓柱造形是利用人視覺上的視差，作出立體的圓柱效果。可利用此造形作出瓶罐及圓柱造形。

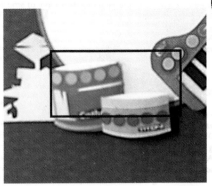

第四章 幾何運用

第四章 幾何運用

◎紙雕元素

在討論紙雕的形成原理之前，我們必須先要介紹並瞭解一下幾何的造形運用，幾何造形是一件紙浮雕作品中最基本的單位元素，也就是說紙浮雕是由數十個、數百個或是更多的幾何造形所組成的。

當紙浮雕拆解後會發現，這些基本元素只不過是簡單的幾何造形，但為甚麼組合後卻是看起來卻是一件繁複的作品，這道理很簡單，就好像要蓋一棟磚造房屋，使用看似簡單的磚塊，確能砌出一棟棟的房屋。由此可見，我們要作出一件作品之前，要先要學會作出幾何造形，才有創作的元素。

直尺、圓規：平常繪製圖稿不可少的工具，有了它們，不管是圓是方，繪製上都不是問題，再與美工刀、剪刀、圓規刀等裁切工具，裁切上更是如虎添翼，所以不管是誰，在這些工具的輔助下，製作這些幾何的造形並非難事。

以下圖例示範的紙浮雕作品中，除了要注意造形的製作外，觀察層級的安排運用，更是紙浮雕的精髓所在。紙浮雕本身呈半立體形態，所以層級的概念與真實世界中的景深道理是相同的，最大的差異在於層級壓縮成較簡單化。

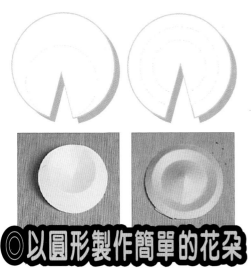

◎以圓形製作簡單的花朵

　　此幅作品只有使用兩種不同形態的基本形，只要利用圓規刀的輔助，就很容易完成。若是本身沒有圓規刀，就以圓規打草稿後，再使用剪刀及美工刀裁切，亦可達到相同的效果。這雖然看似簡單的作品，但若在層級的安排的不當，作品的立體化效果會減半。

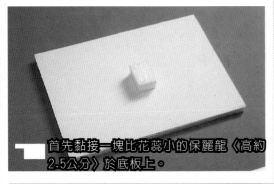

1. 首先黏接一塊比花蕊小的保麗龍〈高約2.5公分〉於底板上。

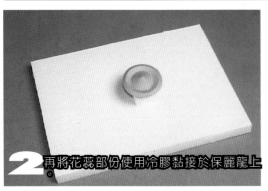

2. 再將花蕊部份使用冷膠黏接於保麗龍上

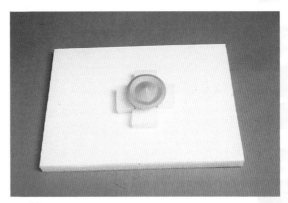

3. 花蕊的四周以保立龍圍繞〈高約1.2公分〉。

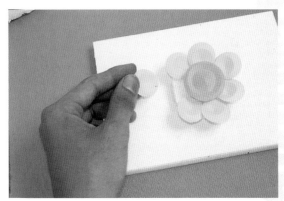

4. 最後將事先製作完成的花瓣，一片片的黏接於四周的保麗龍上，圍成一個圓。

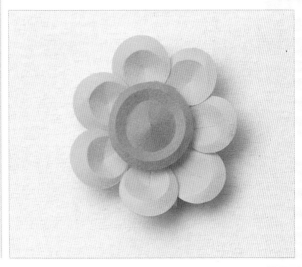

◎四方臉的製作

在製作紙浮雕的基本造形時，是否常常想要自己創作一些可愛的人物造形，但又因自己的基礎並不深，打消了自己創造的慾望。然而現在只要你對前幾章，有初步的認識，就有機會完成屬於自己創作的人物浮雕。

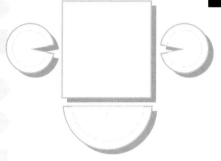

◎主要的構成，方形為臉部、圓形為耳朵、半圓為舌頭。

3

◎耳朵部份黏接於臉部的兩側。

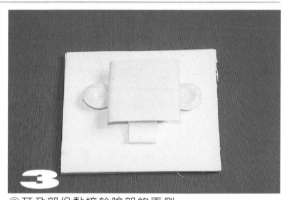

1

◎構成四方臉基本形之前，要先以保麗龍鋪上層次的高低，以臉部的高度較高。

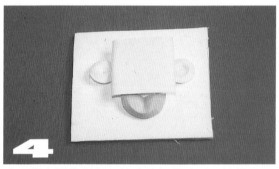

4

◎再將半圓依所劃下的痕跡摺疊成舌頭的樣子，黏接於臉部的下方。

2

◎先把位於主面的臉部黏接上去，使再來的製作 有一個基準。

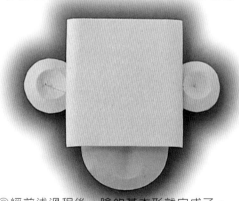

◎經前述過程後，臉的基本形就完成了。

FACIAL FEATURES
◎基本形的五官

四方臉的基本造形完成後,再來就是要製作五官。五官的製作,只要簡單的造形變化,就能呈現人的各種表情。

◎臉部的零件,不外忽有頭髮、眉毛、眼睛、鼻子等。

◎再將鼻子部份接於雙眼的下方。

◎先將位於中間位置的雙眼黏接上去。

◎粗眉黏接雙眼的上緣處,因為紙不是很大面積,上重膠就很容易附著上。

◎三角形的鼻子部份先以鑷子將彎曲面摺出。

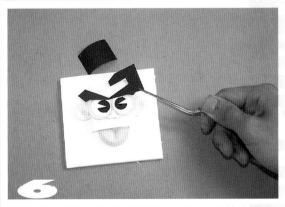

◎頭髮部份要先彎曲後在黏接上去,比較能襯出頭髮的柔軟。

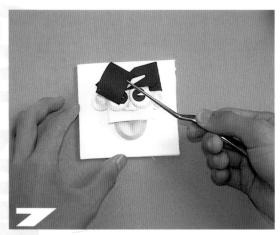

◎耳朵部份黏接於臉部的兩側。

◎臉部上妝

現代女孩子要上妝，因為除了漂亮外，還可遮掩自己臉上的缺點。

然而既然是做人形的紙雕，上點妝也會有相同的效果，但不只女孩要上妝，男孩亦要上點小妝，以表現出臉上紅潤的感覺，

當然我們不可能真的拿平常畫妝的粉來畫，所以其最好的代替品就是粉彩筆〈美術社亦有單賣〉，因為粉彩本就是畫圖用，只要塗上後，再使用保護膠噴上一層，就不易脫色。塗染的工具可以使用畫妝專用的筆，沒有的話可用水彩筆或較柔軟的圖畫筆代替。

◎粉彩筆以美工刀削成粉狀，作為妝的代替品。

◎先將粉末以較柔軟的筆螺旋方式攪拌平均。

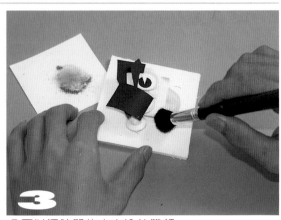

◎再以順時間的方向塗於雙頰。

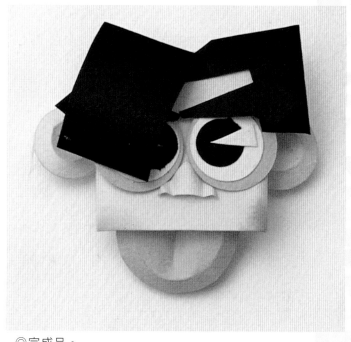

◎完成品。

CHANGES
◎五官的變化

　　以前例為基礎，再變化臉上的小零件，如眼睛、眉、鼻、頭髮等，就能創出一個全新的人物。

　　其實一個小物件的放置方向，位置的不同，表情就有變化，如眉毛朝上就有怒火沖天的感覺，一但將眉朝下時又覺楚楚可憐的模樣。同樣的概念，也可以用在五官的任何一種上面，只要稍作變化，必能創造神情百態。

　　後幾頁中就會以這種簡單的四方臉造形完成一些作品，供初學者參考。

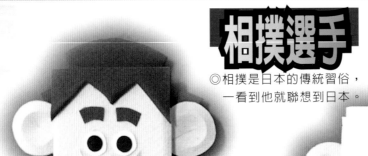

相撲選手

◎相撲是日本的傳統習俗，
一看到他就聯想到日本。

木乃伊

◎傳說中木乃伊的身上環繞
著詛咒，使挖掘考古的工
作者，受到災害！

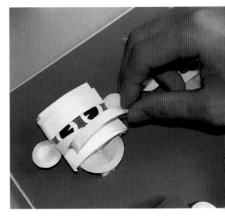

◎紙條彎曲後，一片片的黏
接上去，以表現木乃伊臉
上的繃帶。

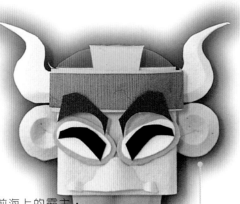

◎傳說是以前海上的霸主，
強悍無比。

維京人

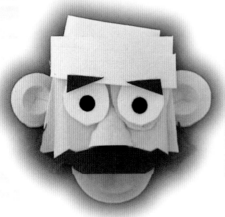

阿拉伯人

◎他們是生存於沙漠中的子
民，能在酷熱中生活。

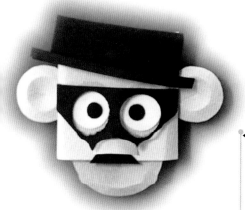

蒙面俠

◎這戴著眼罩的傢伙，就是頂頂大名的英雄，不過看起來更像小偷。

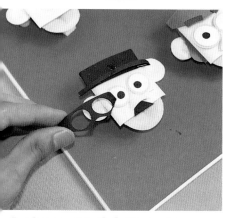

◎眼罩部份是先將造形裁切彎曲後，上膠於眼罩的背面兩側，再黏接於臉上。

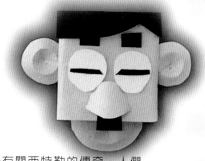

◎有關西特勒的傳奇，人們認為全是許多偶然堆砌而成。

希特勒

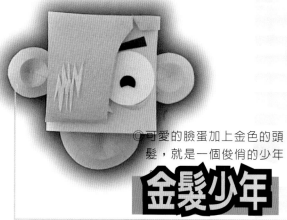

◎可愛的臉蛋加上金色的頭髮，就是一個俊俏的少年

金髮少年

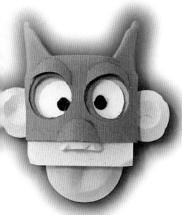

蝙蝠俠

◎穿著蝙蝠緊身衣在黑暗中，懲罰壞人的英雄。

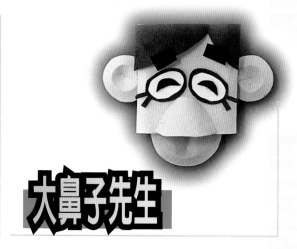

大鼻子先生

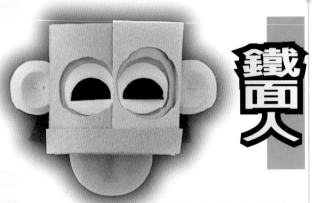

鐵面人

◎面具的背後充滿了悲情的故事。

◎鐵面人的鐵面具是由雙層疊合而成的。

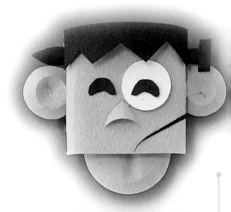

鐘樓怪人

◎被人類所創出來的怪物，雖然醜了點，但性情卻不壞。

小丑

◎小丑：總是帶給人們歡樂，有了他們的存在，任何悲傷的感覺就會消失

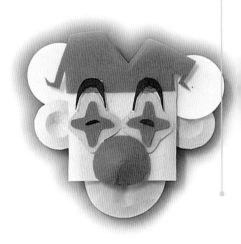

機器戰警

◎一個半人半機器的執法先鋒。

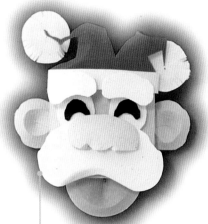

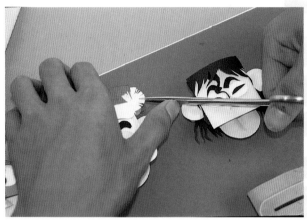

聖誕老公公

◎每年當十二月的季節,聖誕老公公就會出現,分送禮物給乖小孩。

◎使用剪刀剪出毛邊,增加生動的效果。

非洲土著

◎生長於非洲大陸的土著,有著特殊的民俗習慣。

潛水夫

◎悠遊於大海之中,與海相融合,是當潛水夫最大的享受。

搖滾歌手

◎遊走於舞台之上,有著灑脫與人不同的形象。

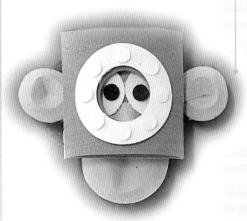

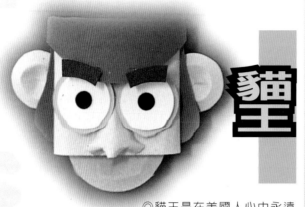

貓王

◎貓王是在美國人心中永遠
的偶像。

◎貓王的眉毛是接於頭髮的
下緣處，再黏接於頭額上
。

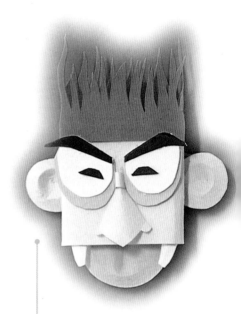

吸血鬼

◎傳說中是人死後，所產生
的變異，會吸人的血，非
常的恐佈。

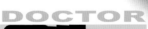

DOCTOR

醫生

◎在生活中替我們的健康把
關。

第五章 色彩與陰影概說

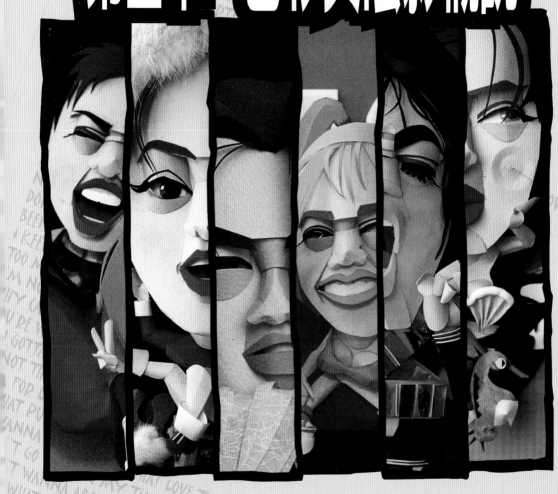

第五章 色彩與陰影概說

◎紙雕的色彩概念

　　紙浮雕中有了色彩的加入，使黑白作品轉換成彩色的作品，更能強烈的使人感覺到作品所散發出的氣氛，也因有了色彩的加入，作品的發揮更顯多彩多姿。

　　然而色彩的配置並非有顏色就能在畫面上產生協調感，唯有靠著我們建立對色彩概念的瞭解，才能設計出富有協調感的作品。由於一般人並沒有機會接受色彩學的訓練，所以在配色時只能憑借著我們模糊的感覺，通常這種作品完成後，或許你今天覺得不錯，但可能後天你就會感覺好像不協調，這是你只憑一時的感覺，並無一定的概念，而會常出現的問題。

　　矯正色彩的觀念之前，要先學會欣賞別人的配色方式，再創造自己的配色風格。

　　有時或許你在書局看書或看展覽時，會發現一些配色效果不錯的平面作品，而建議你能將這些配色的元素記下，可能只是二、三個顏色，但卻是別人常期的累積經驗，將這些好的配色方式加以整理後，建立配色表，必能慢慢的由欣賞轉換成製作、利用，由製作之中加強對色彩的概念。

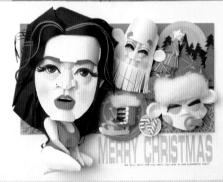 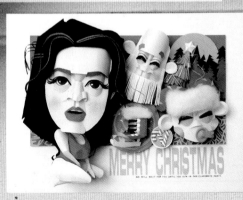

◎色彩使作品更生動。

◎色彩的訴求

　　色彩訴求重點除了增添畫面氣氛之外，還有一項的功能就是使物件之間能有區分，一幅浮雕所製作下來，所擁有的單體物件並不在在少數，如果每一個物件的色彩幾乎都一樣，跟本無法將物件清楚的表現出來，黏接了五個物件與一個一樣，那你辛苦所裁剪下來的紙片就會效果減半。尤其物件本身是屬於較灰暗的時後更須注意。

◎配色分類

　　浮雕的配色重點又可分為個體與整體，所謂的個體就是指浮雕中可單獨存在的物件，例如：帽子、鞋子、臉蛋、瓶子、衣服、石頭、花朵、頭髮、一排字或一個小飾物皆是屬個體部份，而單體的顏色多數屬同一色系較多。

　　單體的配色固然重要，但顧及整體感確是更重要的，單體的色彩應隨著整體的需要去做取捨。這就像團體生活一樣，要依團體為主，才能發揮最大功效。其時看到作品時一般人對其整體配色會比單體色來得強烈，因為以人的視角而言，整幅作品的大小很容意就能完全納入眼簾之中，若非很近觀察，不然是無法的分辨單體的色彩，因為整幅作品在有一點距離山觀看，色彩會互相起作用，產生色彩偏移的情況。

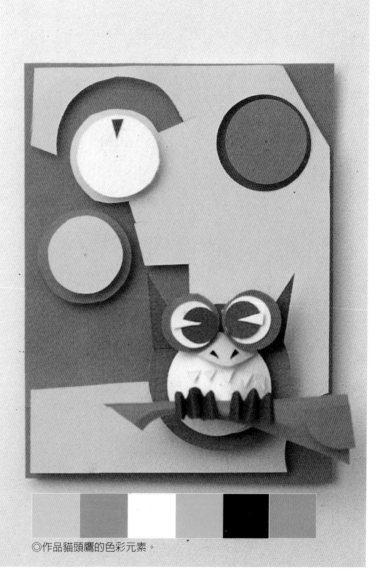

◎作品貓頭鷹的色彩元素。

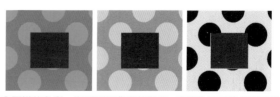

◎同樣的色彩，在不同的背景色彩下，會產生不同的色彩偏移。

◎陰影與景深的關係

紙浮雕與平面的作品最大的差異，在於浮雕增加了層次及高度，也因為多了層次及高度，所產生的陰影使原為平面的作品住轉換成了立體形態。

陰影與景深是互輔的，景深的高低影響著物件所落下的陰影深淺、大小。如圖示中，可由浮雕作品的正視圖與浮雕的側視中觀察出景深與陰影的分佈狀況，可發現最高點與底板之間層次的安排。若仔細的觀察，會發覺層次的高低起浮並非以等差的配置方式，而是依照所設計的物件在畫面中的前後高低、順序及位置所配置。

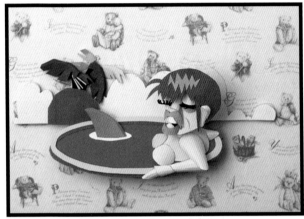

◎作品每層的配置，都會影響到整體變化。

◎由高至低的陰影變化。

◎由淺至深的陰影變化。

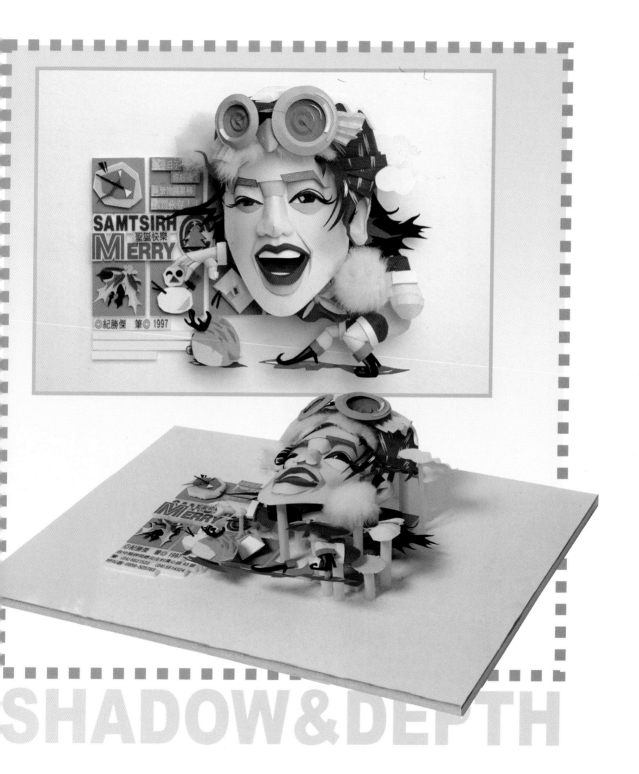

SHADOW&DEPTH

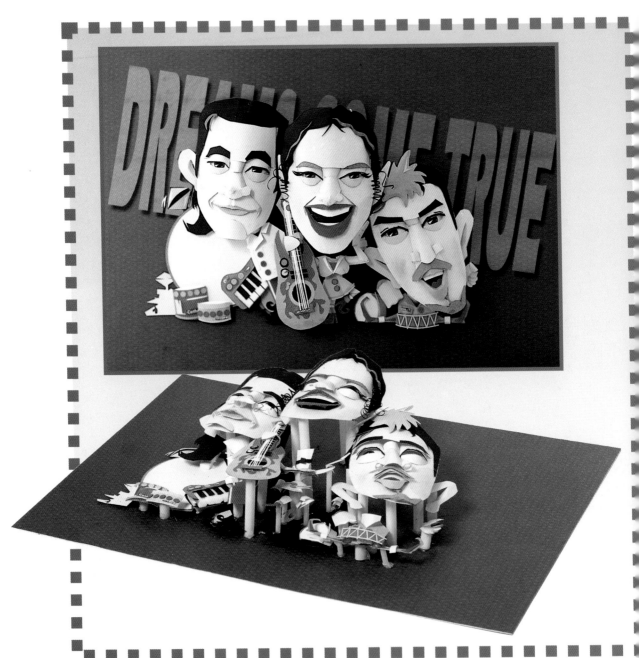

SHADOW&DEPTH

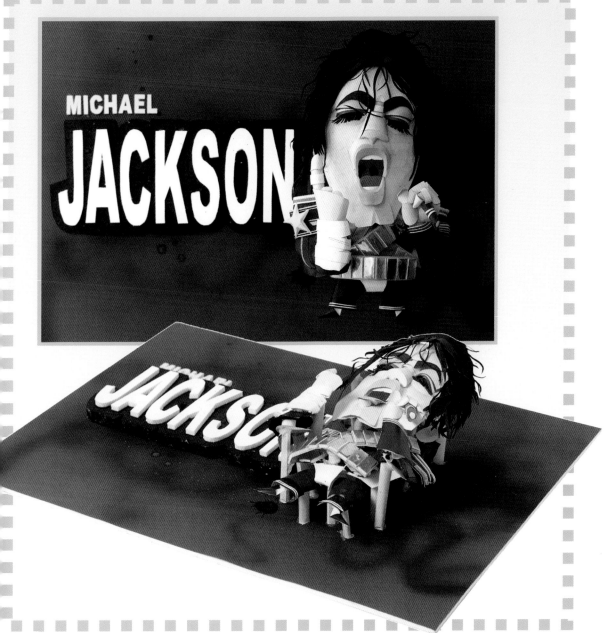

SHADOW&DEPTH

WE'VE GOT SOMETHING KINDA FUNNY GOING ON. ©NOW WE GOT THE FLAVOR

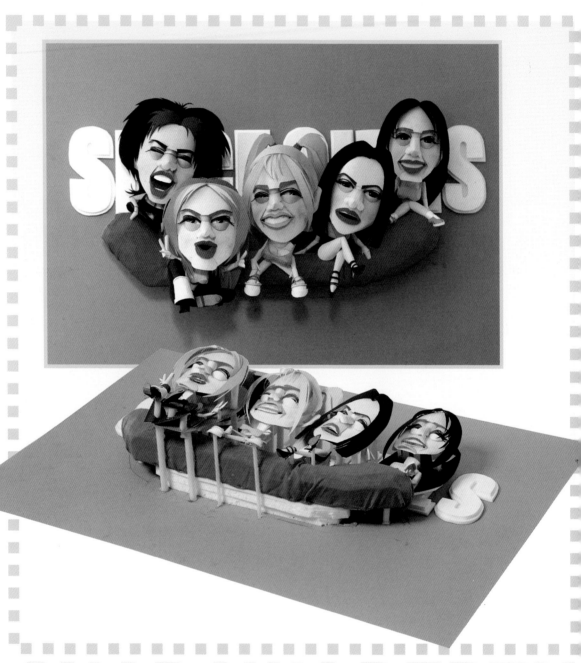

SHADOW&DEPTH

第六章 繪製紙浮雕稿流程

第六章 繪製浮雕稿流程

◎繪製浮雕稿的概念

　　繪製浮雕稿是屬製作紙浮雕之中相當重要的一個環節，也是一般初學者最困擾的一環，最大的原因應該是對於手繪稿能力的信心不足，二則對浮雕稿的概念不夠。

　　手繪能力是必須從平常時就應練習的，因為這不是練武功，傳一傳功力你就會變得利害的，所以我建議初學者能平常就使用原子筆先從練練簡單的造形，如圓形，方形，三角形等這一些幾何造形開始，平常的練習是訓練繪圖能力，而使用原子筆練習是要訓練自己的自信，因為平常使用鉛筆，可隨意修改，原子筆卻不易，這是要讓你知道你每一筆一畫，哪畫不好，要怎麼修正都可看的很清楚，還有一個概念，就是要讓你有破釜沈舟的想法，沒有退路，這樣反覆練習，必能有很大的進步空間。當你的手能很流暢的畫出幾合造形後，就可

嘗試著摹擬一些小插畫，去感覺真實事物轉換成筆下的圖畫的方式，因為其實浮雕稿的前身就是插畫，只要本身能有不錯的插畫能力，浮雕稿就不是問題，所以對初學者而言，除了練習之外，應慢慢的加入自己的創意，這樣才會有進步的空間。

　　浮雕稿與一般插畫最大的差異，就是稿中的拆解線，有了這些線就可將各類的紙材拆成一片片的浮雕零件。這些線的繪製並非是隨意的，而是將浮雕作品與紙之間的拆解動作考慮進去後，才能繪製正確的拆解線，所謂的拆解動作之中，就是要先瞭解紙的特性與接合動作〔參考第三章〕，再來就是主稿的造形大小設定、景深、色彩、材料等皆是考慮的重點，唯有先前的考慮周詳，才不會在製作過程中產生問題，不過能在一次次的錯誤中得取經驗是最好的學習方式。

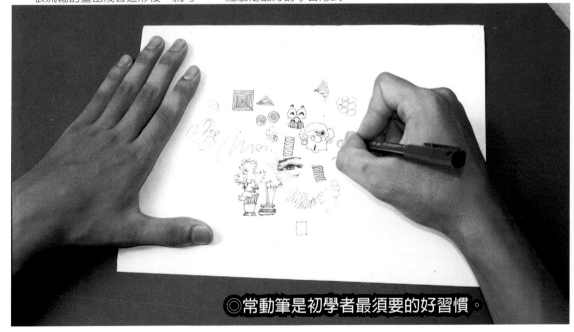

◎常動筆是初學者最須要的好習慣。

◎繪稿前資料收集

　　不管在設計任何作品之前，若無先前充份的資料收集，就很難有完備的作品出現，因為有完整的資料，才能將每個繫於主題相關的細節一一顯露出，使你有更好的創作空間，就如你要完成一幅關於明星的作品，若無有相關的資料，那你又如何能掌握臉的特徵、他的服裝風格、招牌動作等各項資料。而不只人物須要資料，各類的資訊都應完備，因為不管我們繪圖想像能力多強，空間必定有限，如火車；或許你會覺得火車我知道啊！或許拿照片給你認，一看就知道，可是要你畫時，又不知怎麼著手，因為不管怎麼記，總是有限，唯有充足的資料作為輔助，才能發揮事半功倍的功效。

　　收集資料；可平常養成剪報章雜誌的習慣，加以分類，長久下來必定能擁有自己的資料庫。或許對雜誌書籍會不忍心剪下，但你要記住一個概念就是，不管你現在有沒有資料，只要你要用時知道到哪找就夠了。

EXAMPLE

◎畫稿流程示範篇

　　本篇是示範繪製浮雕稿的基本流程，首先繪製紙浮稿前，要先設定題目，再來就是由題目中的相關的物件一件件的以文字條列出來，所條列出來的文字再轉換成插畫形態，由這些插畫中，就可從中構思最完美的排列方式。

　　列舉『與天使有約』這幅作品來幫助你瞭解繪稿的流程。所設定題目的概念是要述說，隨著科技的進步及憑著人的想像力，天空不再是天使、雲朵與鳥的專利。而也藉由這個概念，可聯想到的物件有天使、飛行船、飛彈、飛碟、雲朵、飛鳥、飛機及想像的卡通人物等，再來就是將這些想到的物件化成插畫形態，而對不善於插畫的學習者，這可能是一大障礙，不過這可藉著揣摩別人的插畫來補足這一點。當這些插圖完成後，再來就是要將它們完整的組合在一個畫面上，這時你可以多畫幾種不一樣的構圖方式，在選擇適當的草圖進一步的繪製正式的浮雕稿。

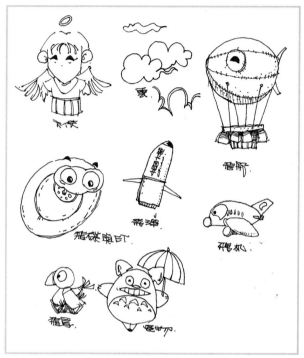

◎將文字轉換成插畫

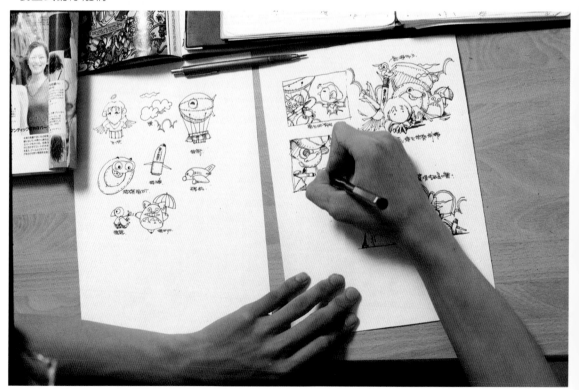

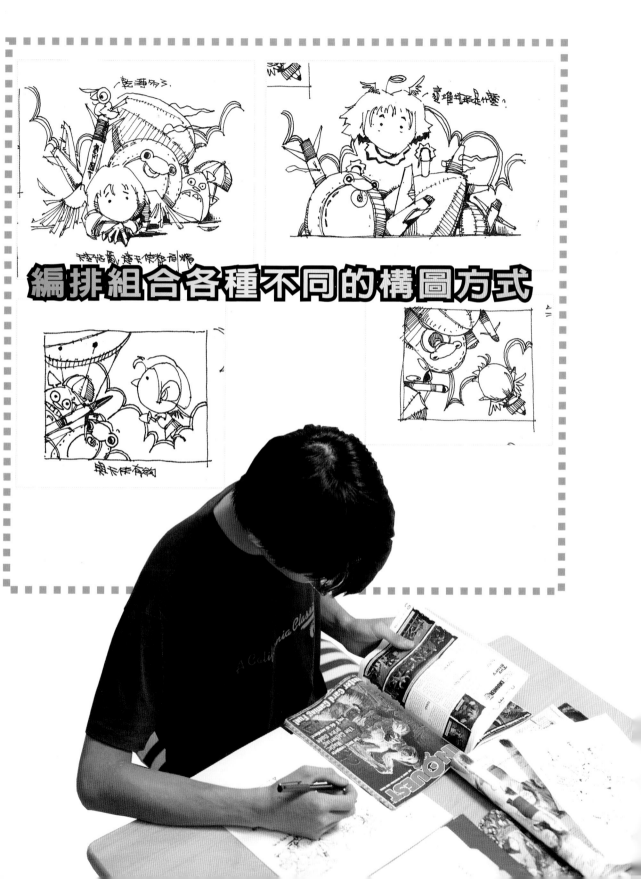

編排組合各種不同的構圖方式

WE'VE GOT SOMETHING KINDA FUNNY GOING ON.

◎有了齊備的資料動手畫就不是困難。

◎主題繪製完成後就可繪製次主題。

◎選了適合的草圖就可依圖的比例先在紙上用鉛筆打稿。

◎繪稿時一定要記得將浮雕拆解動作考慮進去。

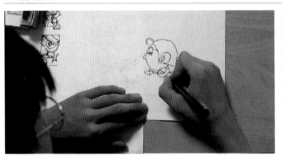

◎畫稿之時順序應要先重主題畫起。

◎畫稿時要將原草稿放置旁邊，以便參考。

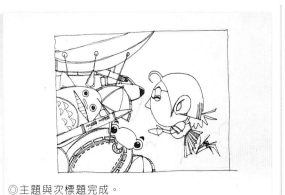

◎主題與次標題完成。

◎背景的雲朵留在最後繪製。

◎設計概念

設計：必定有目的，而設計就是以最快最好的方式完成這個目的。

所以設計前應先設定你的目的，也就是想要作品所呈現的效果，才能計劃出最有效率的執行方式。有些人可能要將浮雕做成櫥窗效果，有些人要利用浮雕製作成平面海報，不同的目地在執行上當然有差異。

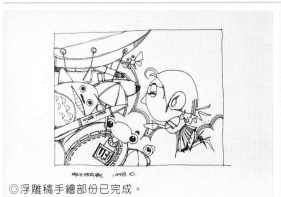

◎浮雕稿手繪部份已完成。

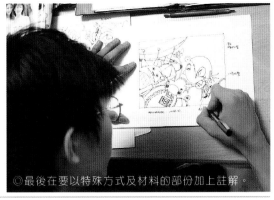

◎最後在要以特殊方式及材料的部份加上註解。

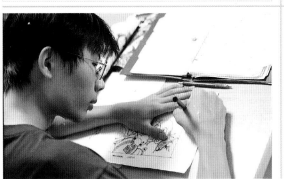

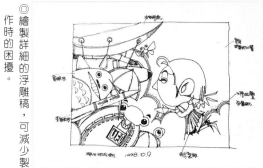

◎繪製詳細的浮雕稿，可減少製作時的困擾。

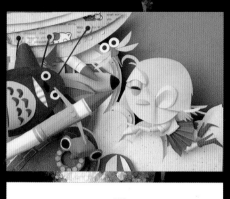

A HEAVENLY STEED SOARING ACROSS THE SKIES

與天使有約

　　此幅作品在雲朵背後，以噴筆噴
暗處理，主要是要製作出天空的景深
，使得天空的空間感變大。

　　為求作品更顯熱鬧氣氛，所以利
用了許多的相關物件，使得作品更添
生氣。

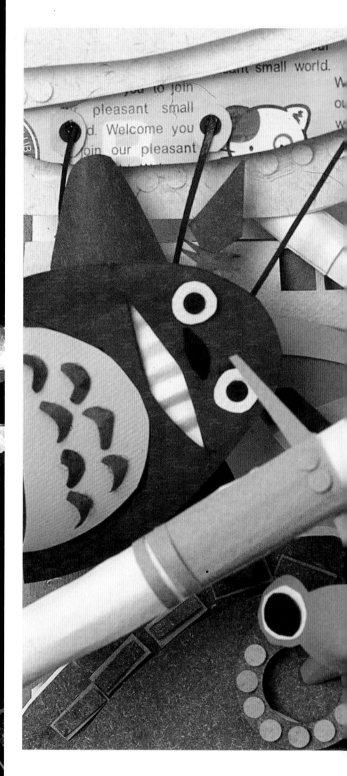

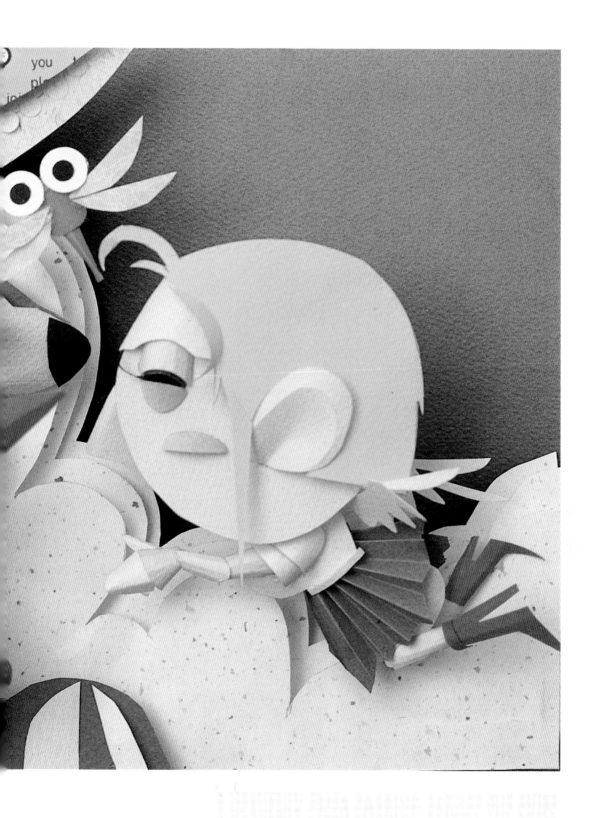

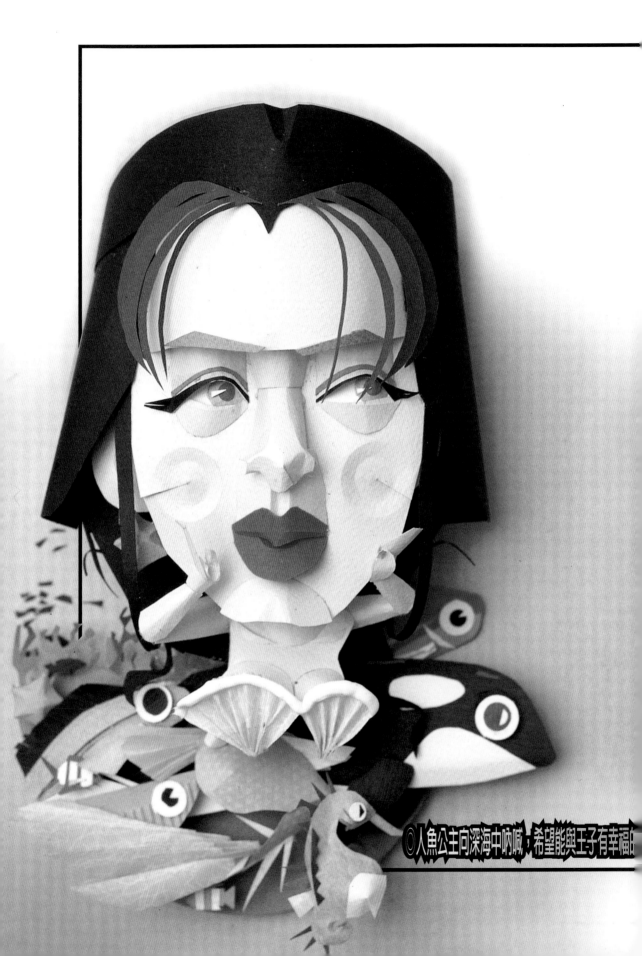

◎人魚公主向深海中吶喊，希望能與王子有幸福的

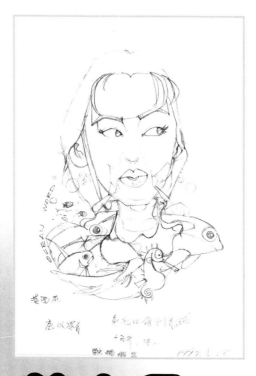

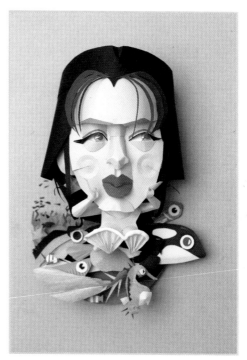

美人魚 BEAUTIFUL WOMAN FISH

　　美人魚：此一角色是取自於我們所熟悉的童話故事，故事內容之中的女主角，與一般女子不同之處就是她的魚尾，因會她是來自深海的公主，所以各式各樣魚群相伴是不可缺少的配角。

　　本來替她設計了不錯的胸罩，但在製作時而想到在海中當然買不到胸罩，所以就用蚌殼代替，是不是還蠻合身的。而這幅作品在製作上最大的不同是使用圓心摺法製作雙頰，再配上她那碧藍色的雙眼，使她整體的感覺更可愛，但像這種在臉上作效果時要注意與五觀保持距離，以免作不成可愛像，卻作成大花臉。還有就是胸罩及魚尾使用半透明的圖紙作摺疊動作。

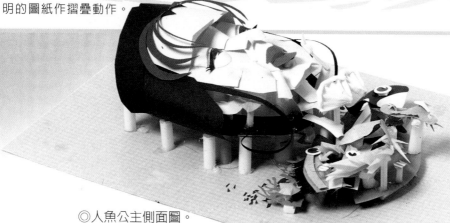

◎人魚公主側面圖。

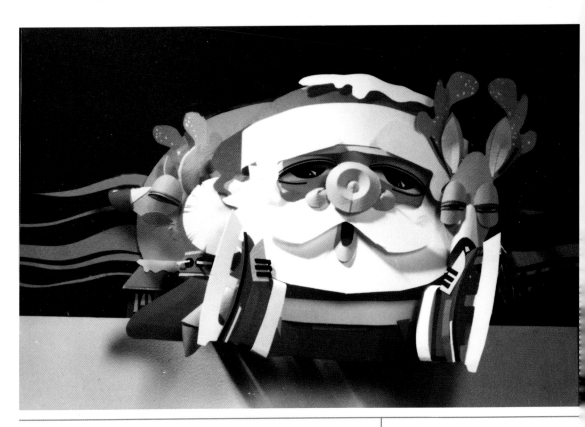

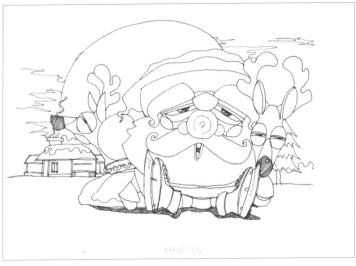

MERRY CHRISTAMS
95耶誕節

◎繪製完整的浮雕稿，有助於製作的過程。而所繪製的浮雕稿，呈現在畫面上的位置、大小，也是會影響整體的感覺，在進行浮雕的位置定位前，一定要留下畫面的天地位置，才能使作品有空間感，不至於太擁擠。

第七章　作品的示範與欣賞

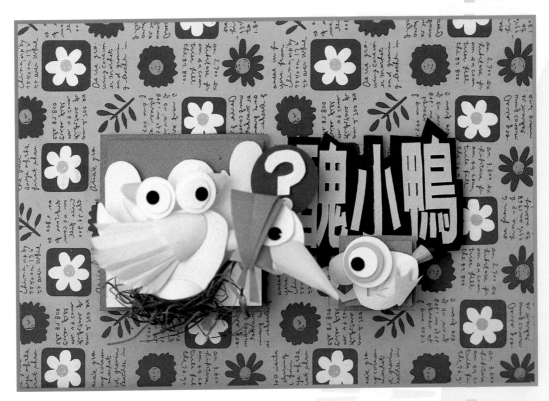

DUCK
醜小鴨

醜小鴨：此一題材是取自於童話故事裡的內容，在製作時採較詼諧的方式，作品主要表現醜小鴨的母親，看到自己的孩子長像與其它兄弟長不一樣，充滿疑問的模樣。

◎醜小鴨浮雕稿。

利用包裝紙黏貼於真珠板上，作成底板。

利用複寫紙草圖輪廓描在底板之上。

將手繪的原稿影印放大適當的大小。

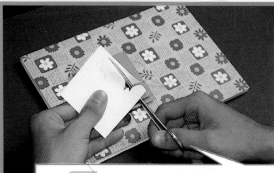

製作時，先完成底部背景。

◎底部背景以真珠板層層相隔。

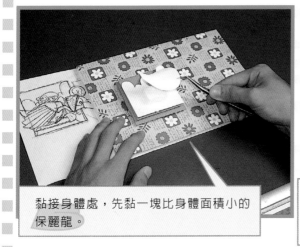

黏接身體處，先黏一塊比身體面積小的保麗龍。

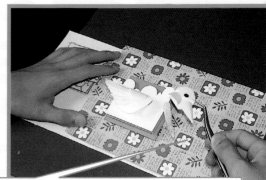

頭部黏接前，先在位置上黏接一支比身體略高的吸管，作為頭部支架。

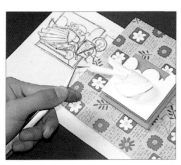

翅膀部份是由一片片羽毛形狀的紙的黏接上去的。

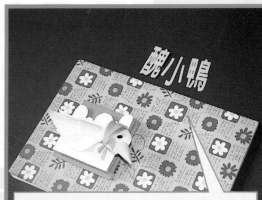

魄小鴨

文字部份，以影印下來的浮雕稿，切割出適當的大小。

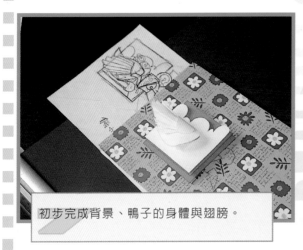

初步完成背景、鴨子的身體與翅膀。

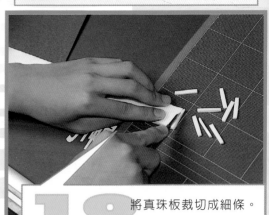

將真珠板裁切成細條。

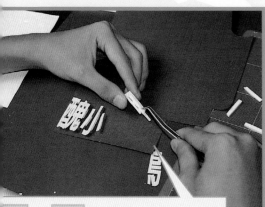

切割下來的文字背面黏上真珠板，以高層次感。

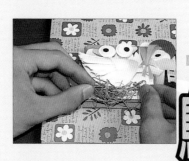

鳥巢

將揉好的紙條，黏接於身體下方，作為鳥巢。

文字部份要黏貼於底板前。先在文字背面黏上真珠板。

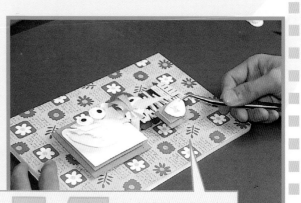

小鴨子的身體利用冷膠貼。

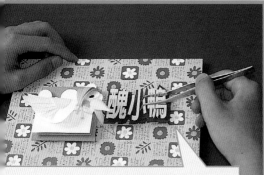

文字黏貼上去後，利用鑷子由文字縫隙壓平，勿使用手壓，以免把黏貼於字體後面的真珠板壓壞。

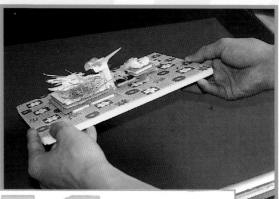

完成品的側面，可見層次的分佈。

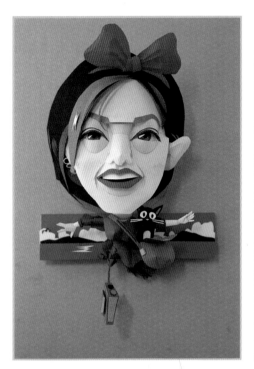

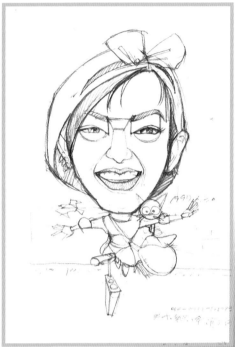

小魔女 MAGIC

　　作品中主題呈現一個魔女騎著掃把，離開了家鄉，踏上修行的旅程！

　　而在表現技法上最特別的技巧，應屬魔女頭上所戴的髮帶，髮帶是使用紙材製作完成的，但是確也一樣能表現髮帶的柔軟，主要是髮帶皺摺痕跡所產生的視覺效果。皺摺痕跡的製作方式是以美工刀輕割出摺痕後，再摺疊出髮帶的皺摺痕跡。

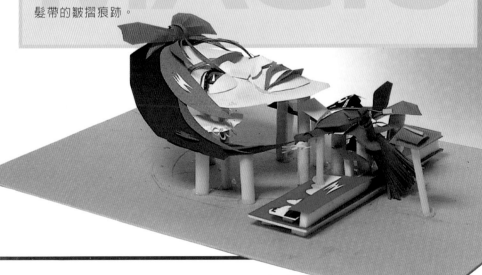

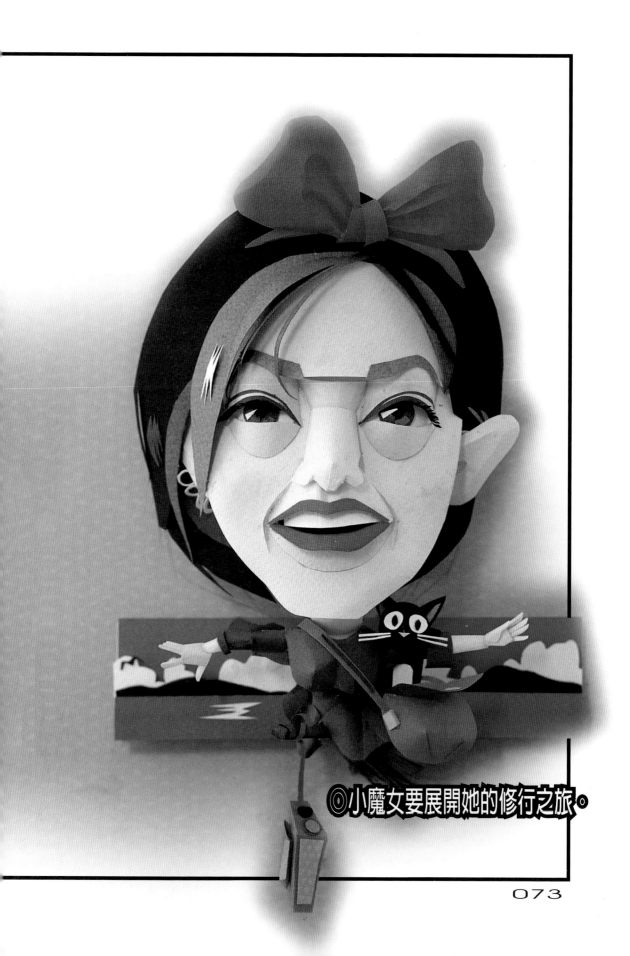

◎小魔女要展開她的修行之旅。

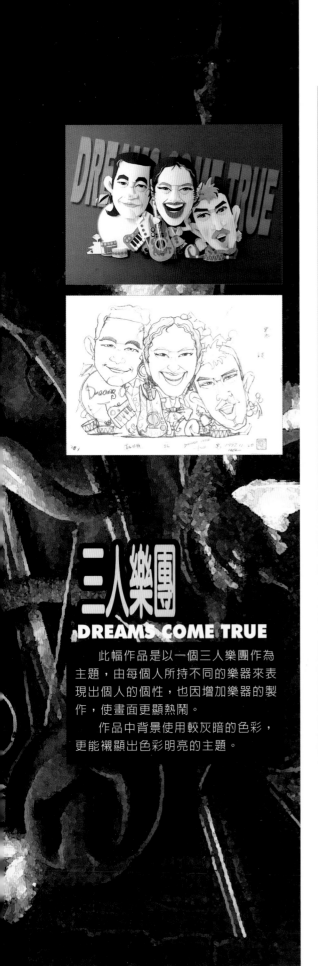

三人樂團

DREAMS COME TRUE

　　此幅作品是以一個三人樂團作為主題，由每個人所持不同的樂器來表現出個人的個性，也因增加樂器的製作，使畫面更顯熱鬧。

　　作品中背景使用較灰暗的色彩，更能襯顯出色彩明亮的主題。

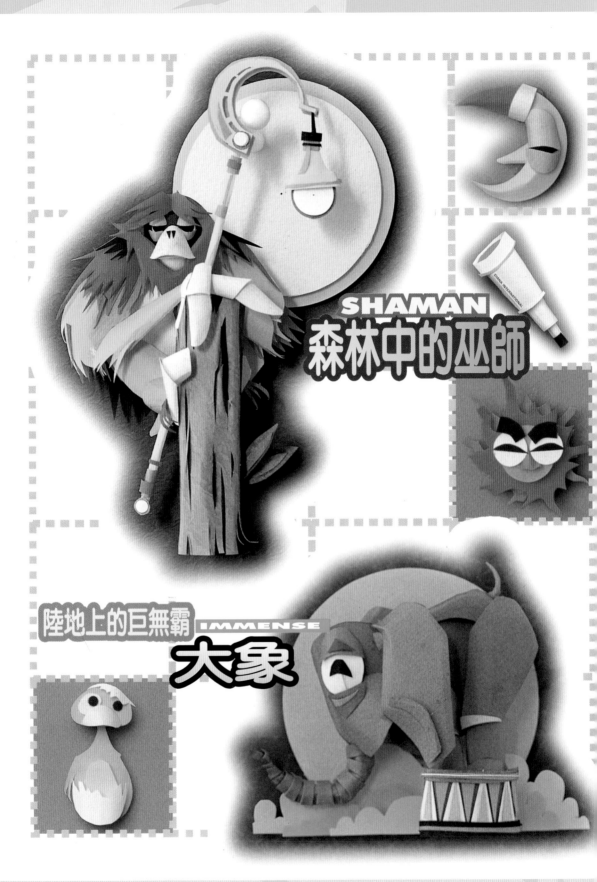

SHAMAN
森林中的巫師

陸地上的巨無霸 IMMENSE
大象

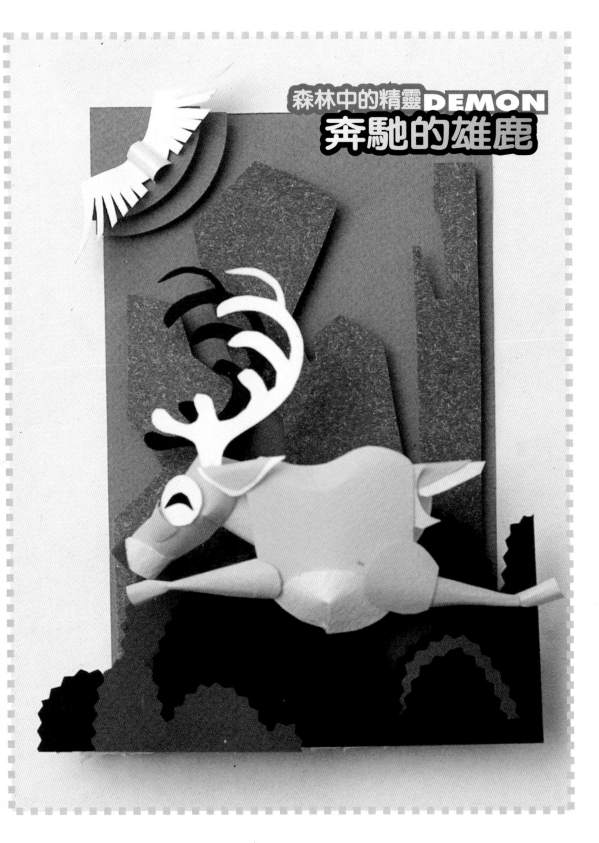

森林中的精靈DEMON
奔馳的雄鹿

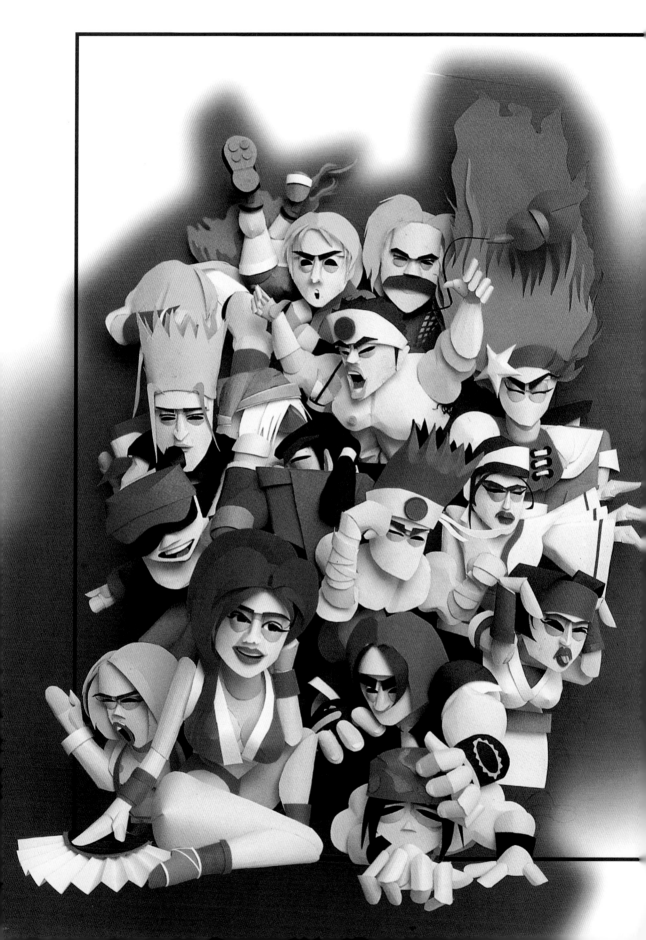

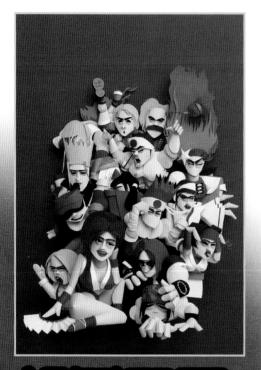

格鬥天王 THE KING OF FIGHTERS

此件作品中共製作了十九個不同的人物。而因人物眾多,在製作上層級的安排頗具難度。類似此類作品,應注意要掌握每個人的特色,會比把每個人完整呈現來得更重要。

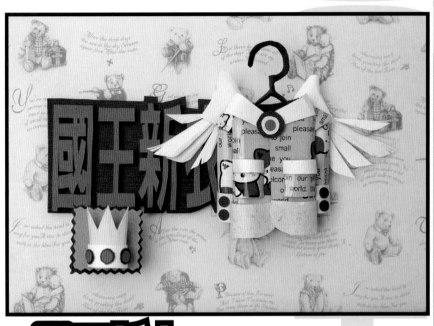

國王新衣 KING

　　每一件作品在設定主題之後
應該先找出所有相關的圖形。就
以國王新衣這個作品來說,在畫
稿的時後就可以把主題以主題的
文字拆解成國王與新衣,以一頂
皇冠來代替國王,用一件有翅膀
的衣服來形容高貴的衣服。雖然
是簡單的構圖,但可以顯出主題
。

◎這一幅作品主要以圖為主所以畫稿
　時省略文字部份,只留位置。

首先把畫好的草圖影印成適當的大小,
再使用複寫紙將草圖輪廓描在底板之上
。

在複寫的過程中，不須將每一筆的小細節都繪製上去，只要繪出其主要的架構即可。

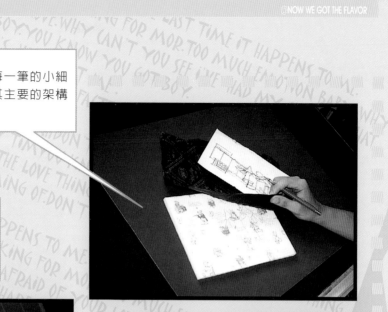

割製完成的文字部份，背部加上捲墊高，可表現出與接合物件的

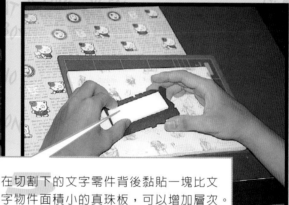

在切割下的文字零件背後黏貼一塊比文字物件面積小的真珠板，可以增加層次。

後，再貼上另一張深色底紙，並體以留邊方式將字沿邊切割下來的文字會因所加的深色邊而更加突

黏接完成後的文字層次分明，才能使每一層都發揮功效。

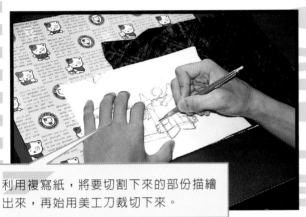

利用複寫紙，將要切割下來的部份描繪
出來，再始用美工刀裁切下來。

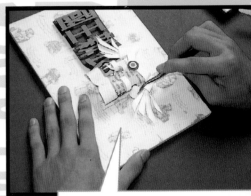

在黏接袖子部份，先加上一段吸
支柱。

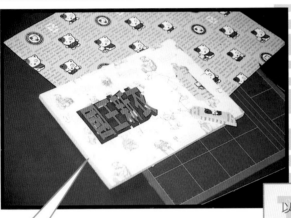

要黏接衣服部份前，在其位置黏接上一
塊保麗龍〈要比文字部份高〉。

以書籍、檯燈、玻璃組成一座簡單的
透寫臺，是製作紙浮雕的利器。

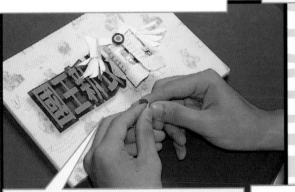

將口袋部份裁切下來後，以手指將紙片
彎曲成弧狀。

透過透寫臺能清楚的看見草圖的痕蹟，
能很容易的描繪紙雕零件。

將部份裁剪下來後，以鑷子將其彎曲
成獨立體感的造形。

皇冠部份完成後，在背後加上一段比皇冠
短的吸管，以增加高度。

以剪製作黃冠的底盤，看起來較活

皇冠上的珠寶以紅黑搭配而成。

預先完成的紙片，以針珠板作為
區別，再加以黏接。

完成後作品的側面。

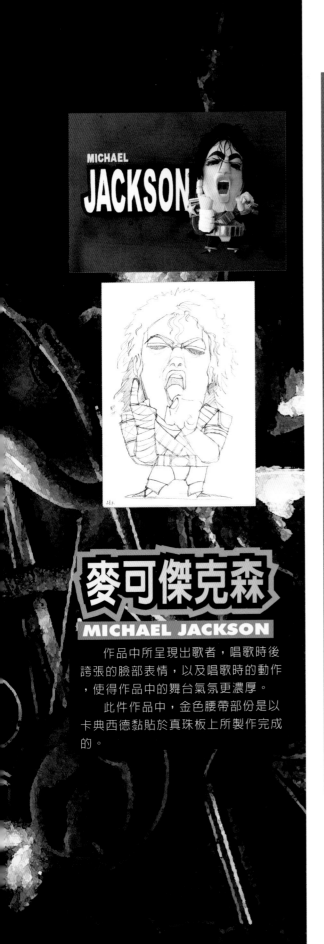

麥可傑克森

MICHAEL JACKSON

　　作品中所呈現出歌者，唱歌時後誇張的臉部表情，以及唱歌時的動作，使得作品中的舞台氣氛更濃厚。

　　此件作品中，金色腰帶部份是以卡典西德黏貼於真珠板上所製作完成的。

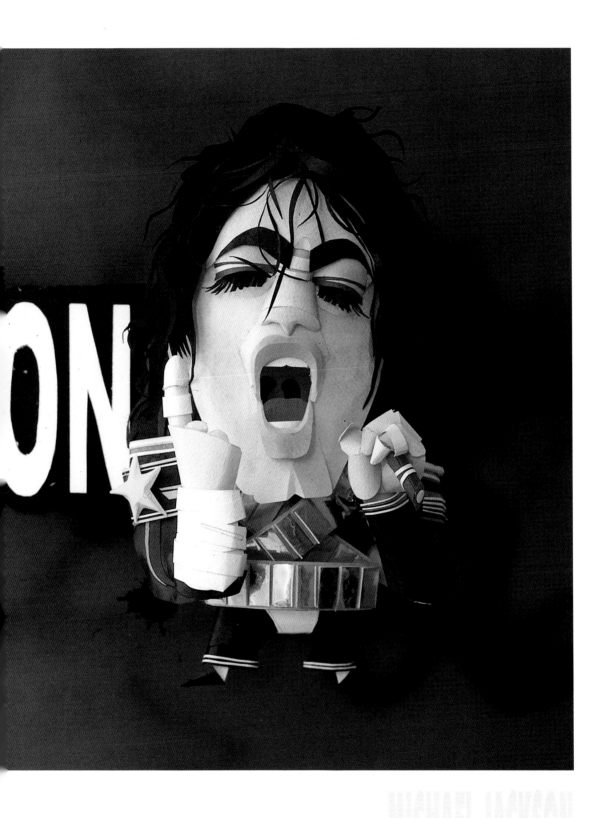

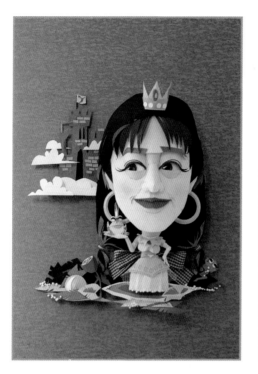

青蛙王子 FROG

　　每個童話故事，都有一個完美的結局，而最常聽到的就是，王子與公主從此過著幸福美滿的生活，青蛙王子也是典範之一。

　　青蛙王子故事中的女主角是一位公主，男主角是一隻青蛙，而為了配合男女主角在河塘相遇的情景，就將場景搬到了河塘邊，在河塘中種植了許多的蓮花及以保麗龍球作成的氣泡，增加河塘的熱鬧氣氛。

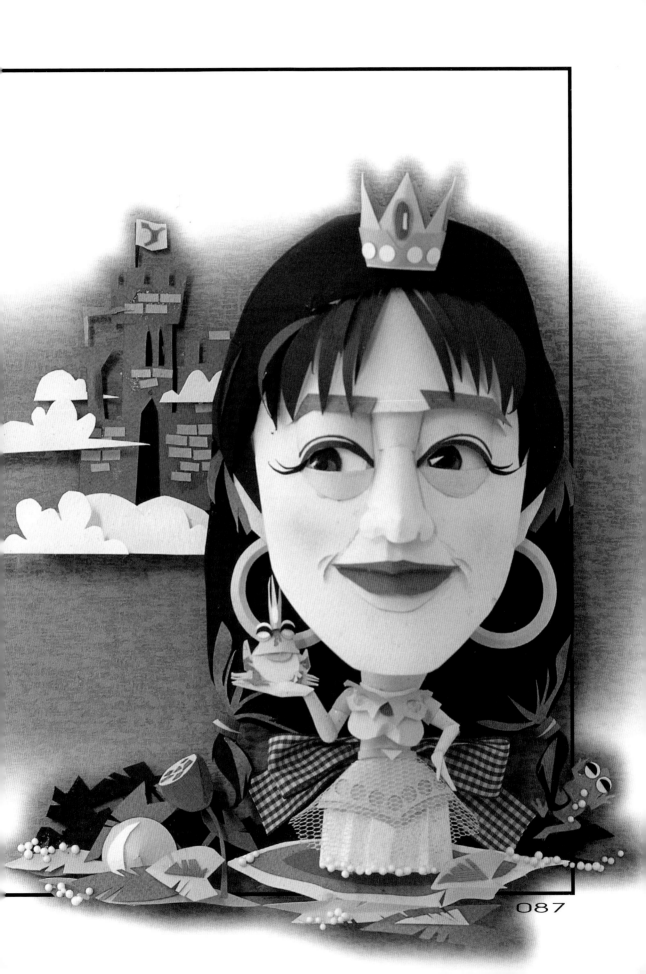

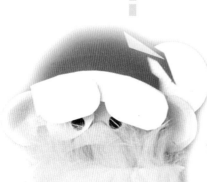

MERRY CHRISTMAS叮叮噹！叮叮噹！
聖誕節

耶誕樹
TREES

葉子
BLADE

和平鐘
PEACE

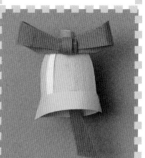

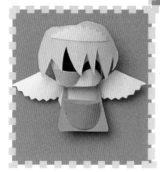

天使
ANGEL

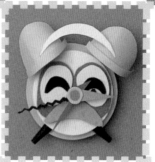

鬧鐘
ALARM CLOCK

ART LIFE

以顏色塗鴉自己的人生畫布
油彩人生

千變萬化的世界ART LIFE
調色盤

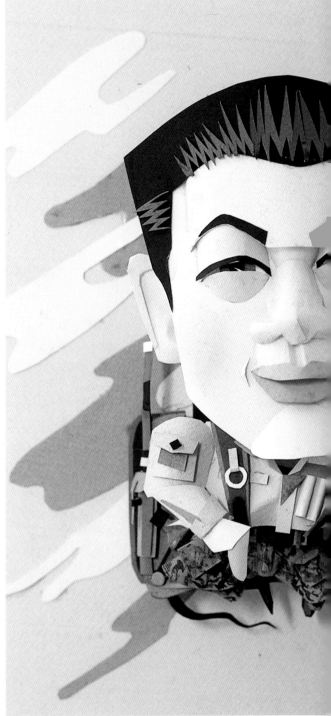

環島旅行

　　此幅作品的主題概念，是要表現出自己能環島旅行，四處留下自己的足跡的夢想。

　　作品之中最大的特色應是背景中，採用了手電筒的光及臺灣地圖的分割構圖方式，以及全圖以迷彩的形式，鋪於底版之上，主要是表現出要以野戰精神完成這個夢想。

　　而右下角的鍬形蟲是代表著與大自然為伍。

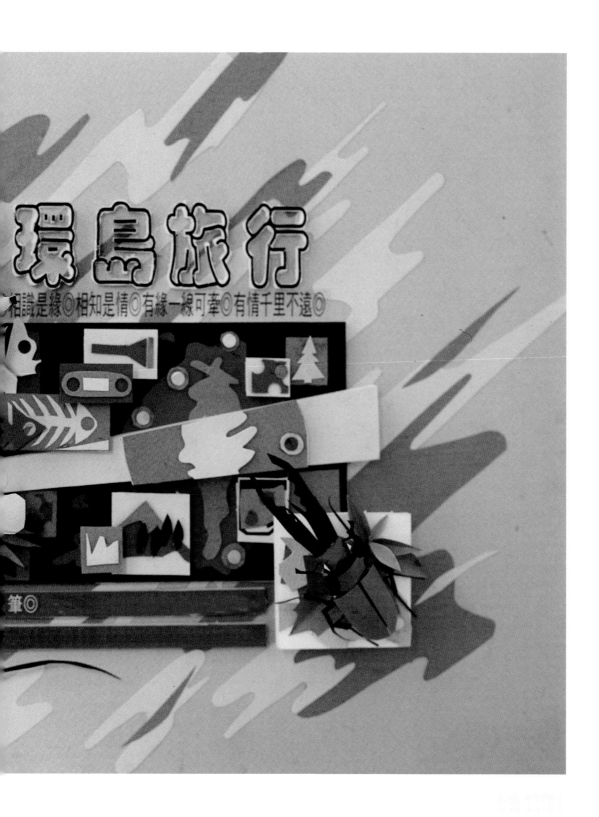

環島旅行

相識是緣◎相知是情◎有緣一線可牽◎有情千里不遠◎

筆◎

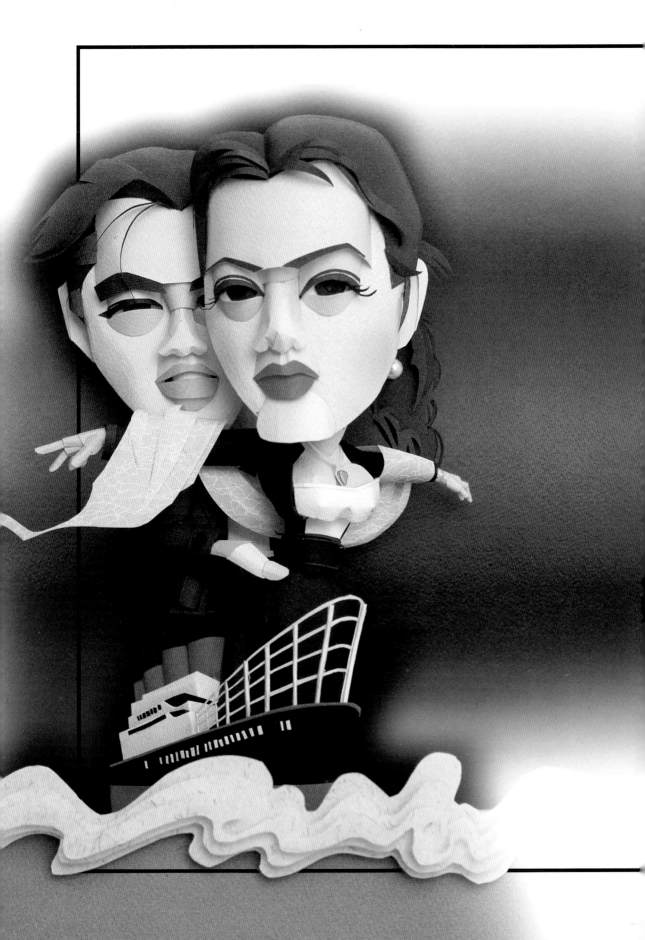

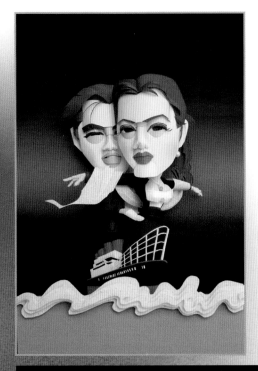

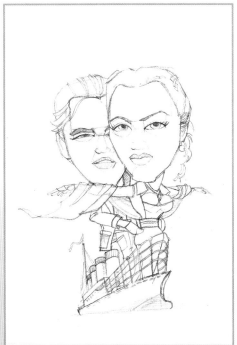

鐵達尼號TITANIC

　　此件作品題材是取自於電影劇情，所以在製作上採用與電影主題相關的人物與物件。電影的相關資料雖不難找，但確要花費我不少的時間與金錢，因為最方便的收集方式就是到書局買一些劇照及相關的雜誌，但為求得到較精細及完整的構思，還是要花點錢，如果能跟朋友借到相關資料，那是最好的。製作像這種電影式的浮雕，構圖時應最好先看個幾次，再選擇你偏好的人物、情節、背景，在根據這些重點去收集資料，才不會像無頭蒼蠅一樣，買了一大堆的東西，確抓不到重點。

© 1998

鐘魁 CHUNG K'UEI 鐘南道士

　　這個角色是以中國的傳奇人物，也是中國古代的打鬼專家，所以我對他的印象，他應該是滿臉鬍鬚，眼神有些兇惡。

　　我將作品設定為較活潑的畫面，所以使用色彩較為華麗，此幅作品是以四方臉方式變化製作的。〈如有不詳之處可參閱第四章。〉

在預先製作完成的底板上黏上保麗龍。

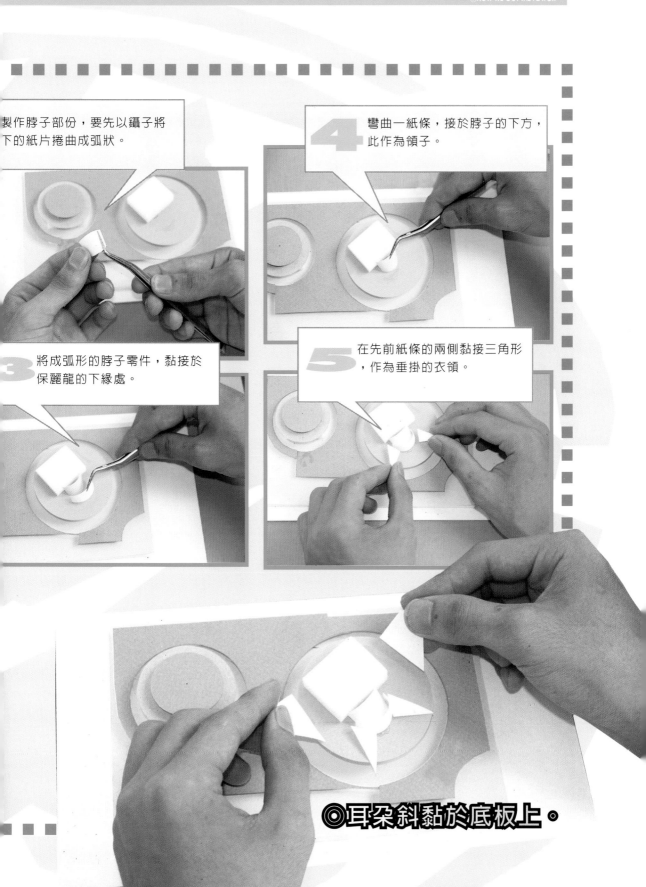

製作脖子部份，要先以鑷子將下的紙片捲曲成弧狀。

4 彎曲一紙條，接於脖子的下方，此作為領子。

3 將成弧形的脖子零件，黏接於保麗龍的下緣處。

5 在先前紙條的兩側黏接三角形，作為垂掛的衣領。

◎耳朵斜黏於底板上。

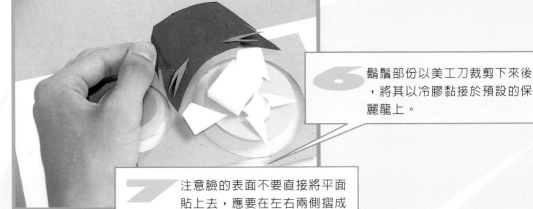

6 鬍鬚部份以美工刀裁剪下來後，將其以冷膠黏接於預設的保麗龍上。

7 注意臉的表面不要直接將平面貼上去，應要在左右兩側摺成弧狀，臉部較能表現立體感。

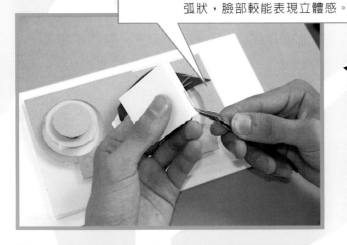

鐘魁傳

　　傳說在唐玄宗生病時，有一日白天作夢，夢到一個身著藍袍，頭戴破帽的大鬼，捉小鬼而吃，自稱鐘魁，曾應舉而不及第，觸階而死，玄宗驚醒後病竟痊癒，後詔畫聖吳道子繪其畫像，此後民間貼鐘魁畫像以驅鬼。

CHUNG K'UEI

8 在臉的部份要黏接上去之前，於鬍鬚的上層黏下一片面積比臉部小的針珠板，以襯出臉部的與鬍鬚間的空間感。

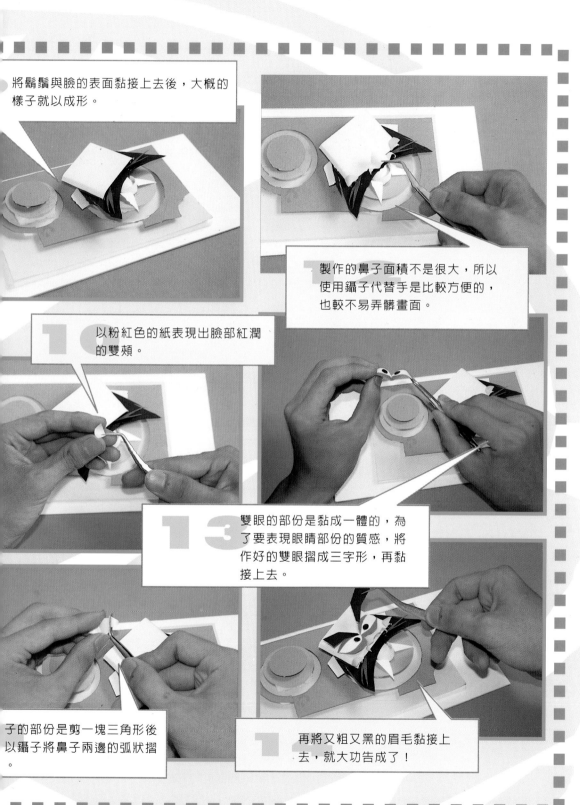

將鬍鬚與臉的表面黏接上去後，大概的樣子就以成形。

製作的鼻子面積不是很大，所以使用鑷子代替手是比較方便的，也較不易弄髒畫面。

以粉紅色的紙表現出臉部紅潤的雙頰。

雙眼的部份是黏成一體的，為了要表現眼睛部份的質感，將作好的雙眼摺成三字形，再黏接上去。

子的部份是剪一塊三角形後以鑷子將鼻子兩邊的弧狀摺。

再將又粗又黑的眉毛黏接上去，就大功告成了！

法式麵包
BREAD

漢堡

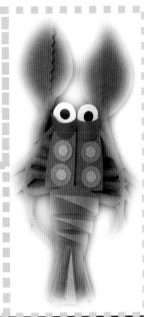

DELICIOUS FOOD 美味佳餚
法式套餐

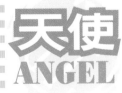

天使
ANGEL

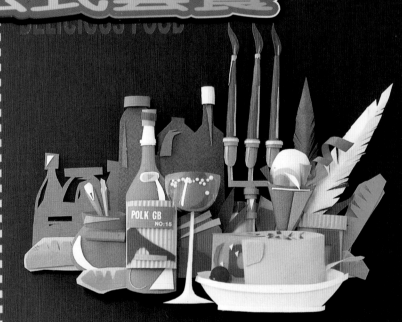

LION 萬獸之王
獅子

MAGIC
魔法師

ZEBRA
斑馬

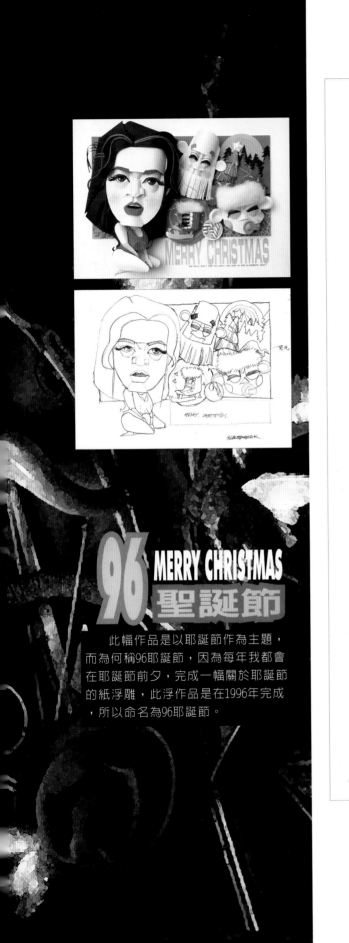

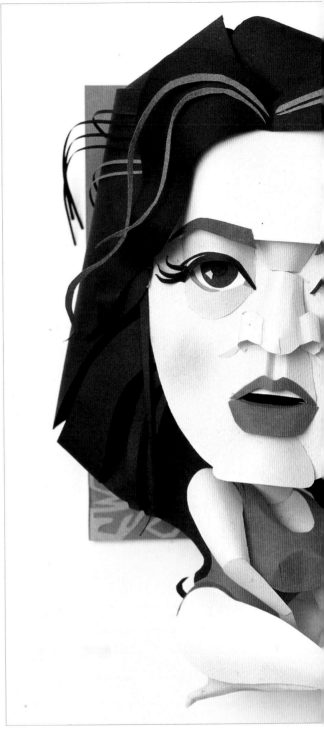

96 MERRY CHRISTMAS
聖誕節

　　此幅作品是以耶誕節作為主題，
而為何稱96耶誕節，因為每年我都會
在耶誕節前夕，完成一幅關於耶誕節
的紙浮雕，此浮作品是在1996年完成
，所以命名為96耶誕節。

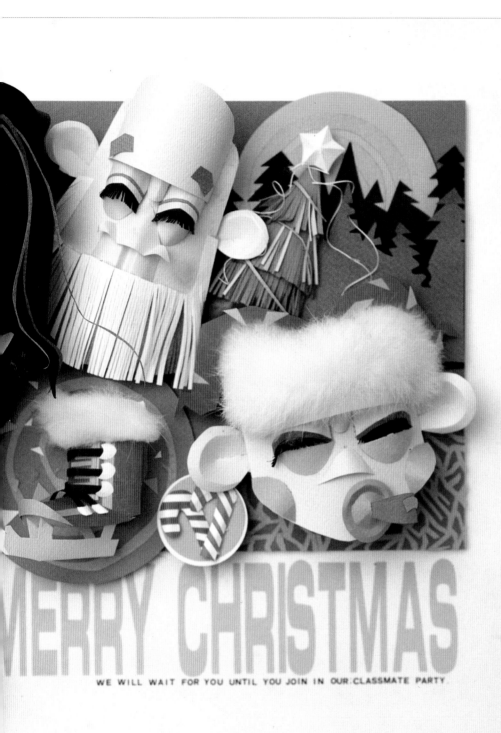

MERRY CHRISTMAS

WE WILL WAIT FOR YOU UNTIL YOU JOIN IN OUR CLASSMATE PARTY

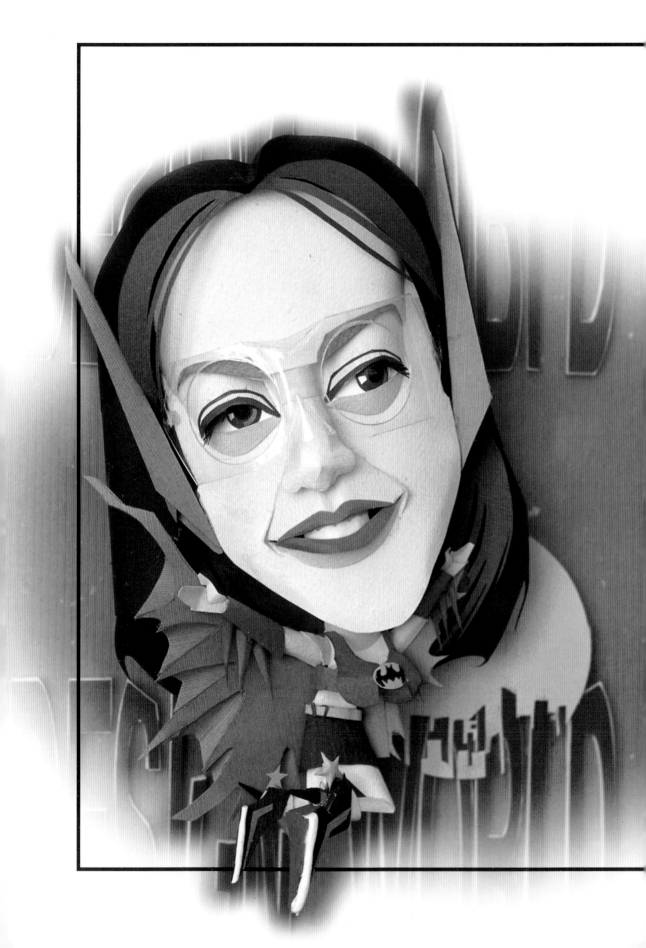

蝙蝠女 BATWOMAN

　　蝙蝠女是以蝙蝠俠作為概念，所以在服裝上參閱了她的前身，而若是按照原來的造形樣式，頭上應該戴黑色的頭罩，但考慮到會遮到臉的大部份面積，無法表現出臉蛋的表情，所以只用簡單的透明眼罩來取代，而眼罩的材質是以廢棄的寶特瓶所割製完成的，又能顯出特色，又不會擋到臉蛋。

皮包
LEATHER BAG

背包
RNAPSACK

FLOWERS
天空花園

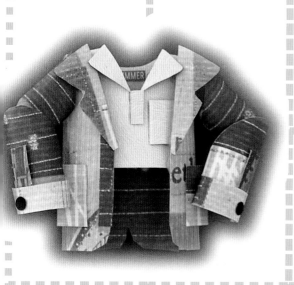

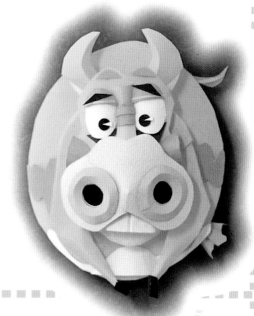

悠遊於水陸的動物
河馬

◎魔法精靈

神燈巨人

人心中有一盞明燈，人生才有希望。

WE'VE GOT SOMETHING KINDA FUNNY GOING ON.

與天使有約這幅作品是在敘述借由科技的進步,天空現在可是很熱鬧,不再是天使與鳥的世界。

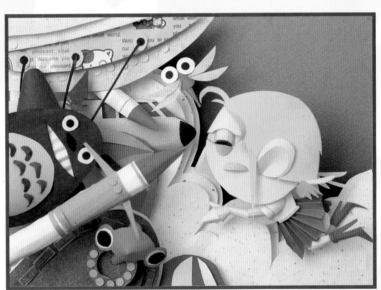

沿著所繪的雲朵痕跡,以噴筆用廣告顏料噴修邊緣。

以透寫臺描繪雲朵形體後,裁切下來。

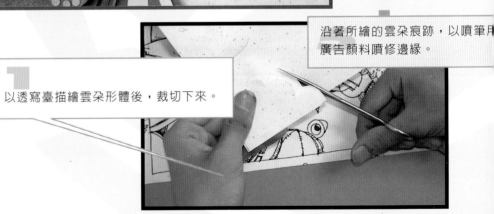

為三層，大小由上而下，上層為

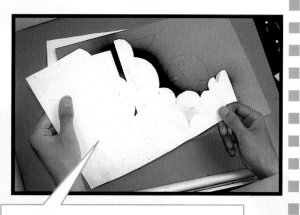

將三層的雲朵結合成一體，使雲的層次
浮現出來。

下來的雲朵背面黏接針珠板

臉部的底層以三支吸管當為層次的支柱
。

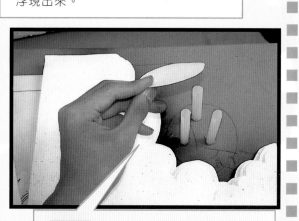

在雲朵層的第二層及第三層以針珠板
作為層級的區隔。

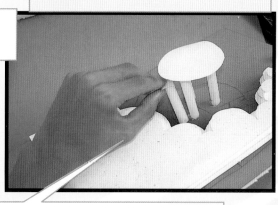

鼻子部份以另一支吸管黏接在低於臉部
的下一層上。

WE'VE GOT SOMETHING KINDA FUNNY GOING ON.

身體的部份用剪刀剪斷後再黏接，黏貼未乾處可以使用夾子固定住。

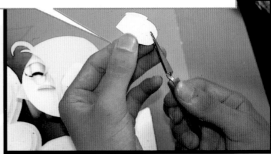

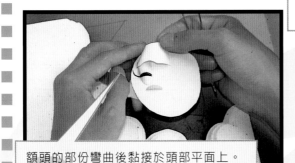

額頭的部份彎曲後黏接於頭部平面上。

利用複寫紙描繪下頭髮的造形部份。

捲一段紙做成袖子的部份。

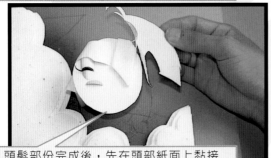

頭髮部份完成後，先在頭部紙面上黏接一層真珠板，再貼於真珠板之上。

注意層級

用一支吸管將翅膀部份架高，以不高於身體為原則。

在頭部下緣處，黏接一支低於頭，高約一隻筆的吸管，作為身體的支柱。

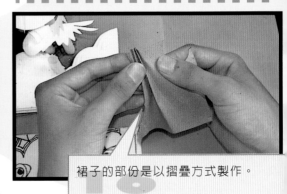

裙子的部份是以摺疊方式製作。

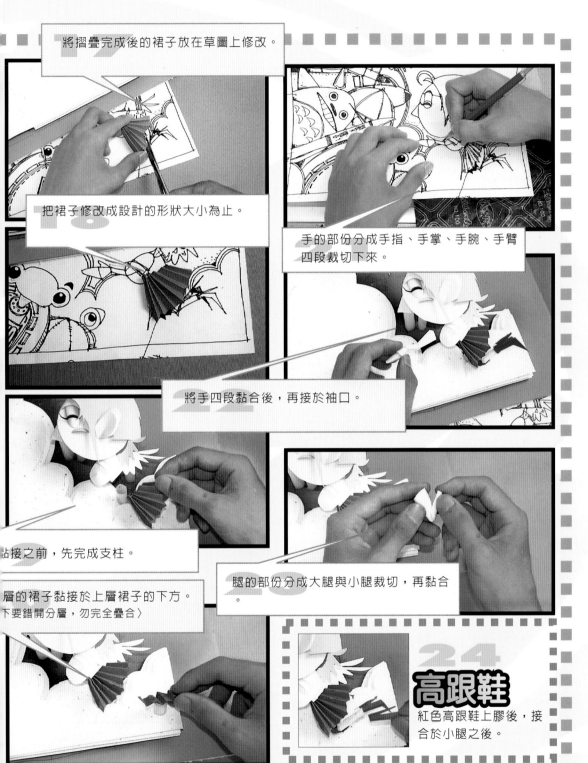

將摺疊完成後的裙子放在草圖上修改。

把裙子修改成設計的形狀大小為止。

手的部份分成手指、手掌、手腕、手臂四段裁切下來。

將手四段黏合後，再接於袖口。

黏接之前，先完成支柱。

層的裙子黏接於上層裙子的下方。下要錯開分層，勿完全疊合〉

腿的部份分成大腿與小腿裁切，再黏合。

高跟鞋
紅色高跟鞋上膠後，接合於小腿之後。

蜻蜓翅膀部份以描圖紙製作，所以只要將描圖紙置於草圖之上就可沿著原圖描繪。

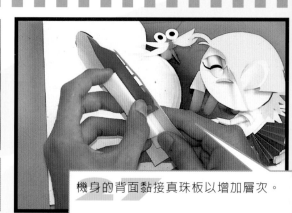

機身的背面黏接真珠板以增加層次。

機身與機艙玻璃部份以真珠板增加層次。

以打洞機製作小圓形，作為飛行船的裝飾品。

因打洞機所製作的圓形面積不大，用鑷子作輔助黏貼。

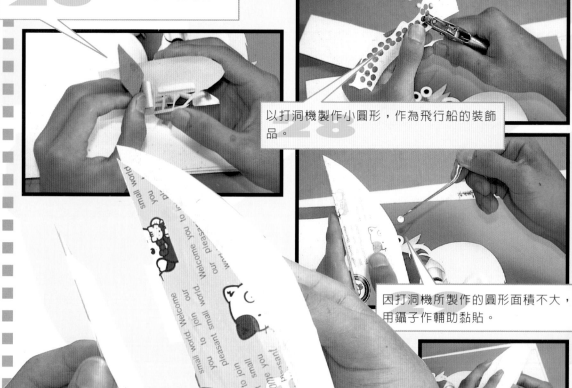

◎將飛行船的每一層皆以真珠板作隔層。

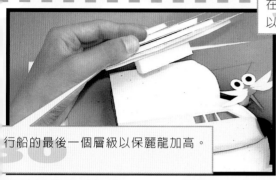

在描繪時,要連臉部內的造形一併描繪,以便後面步驟的定位。

行船的最後一個層級以保麗龍加高。

描繪完成後,以剪刀沿著描繪線裁切下來。

◎以細紙條表現纜繩部份。

五官部份依著預留的定位線,黏貼於正確位置上。

飛彈以由外而內黏接於飛行船的側後方。

延著肚子背面的邊緣,塗上相片膠。

利用複寫紙描繪要裁切部份。

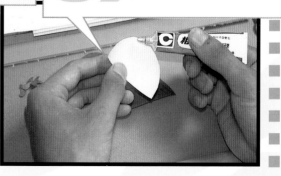

WE'VE GOT SOMETHING KINDA FUNNY GOING ON.

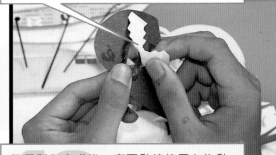

將牙齒黏接上去。

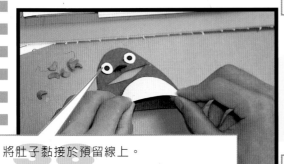

將肚子黏接於預留線上。

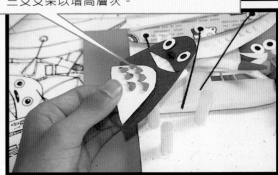

整個製作完成後，在要黏接位置上先黏
三支支架以增高層次。

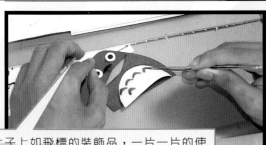

將肚子上如飛標的裝飾品，一片一片的使
用鑷子黏上。

耳朵直接黏接於側面的支柱上。

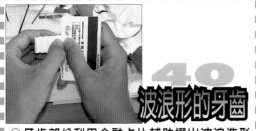

波浪形的牙齒

◎牙齒部份利用金融卡片輔助摺出波浪造形。

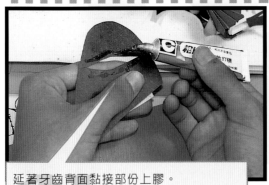

延著牙齒背面黏接部份上膠。

彎曲後的手部份黏接於身體下方。

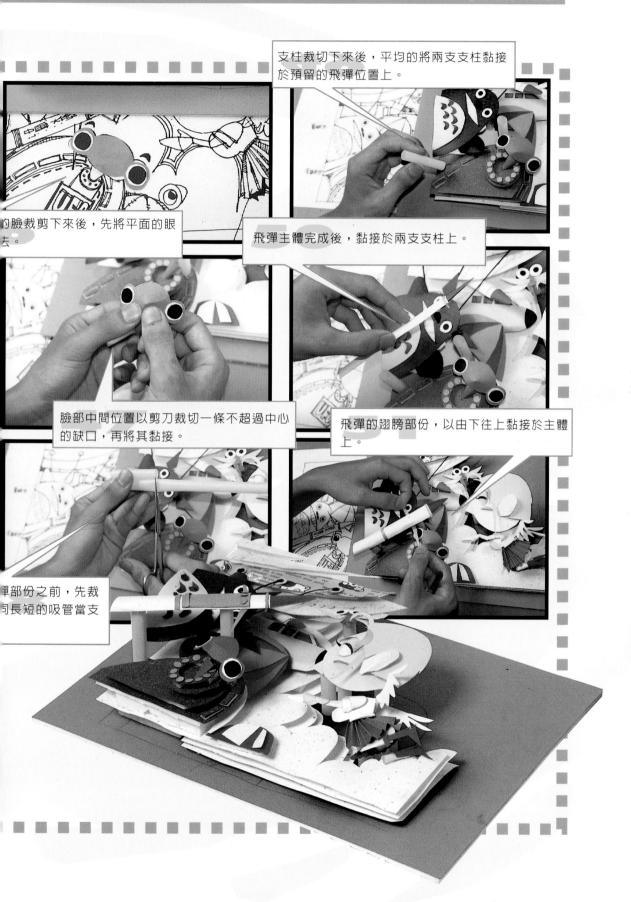

支柱裁切下來後,平均的將兩支支柱黏接於預留的飛彈位置上。

的臉裁剪下來後,先將平面的眼去。

飛彈主體完成後,黏接於兩支支柱上。

臉部中間位置以剪刀裁切一條不超過中心的缺口,再將其黏接。

飛彈的翅膀部份,以由下往上黏接於主體上。

彈部份之前,先裁何長短的吸管當支

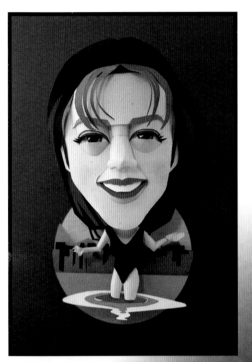

1997. 6.20
6.21

徜徉海中 OCEANID

身著一件黑色泳衣的少女，遠離了鋼筋水泥的城市，徜徉於海中，享受著大自然的資源。這就是此幅作品所要表現的概念。

作品之中，最不容意拿捏的部份，依我的感覺，應該是人物臉部的表情，因為要以平面形態的紙表現出臉部表情的變化，除了製作技巧以外，繪製浮雕稿也是不容忽視的。所以製作紙浮雕之外，也應加強自己的畫稿能力及觀察能力。

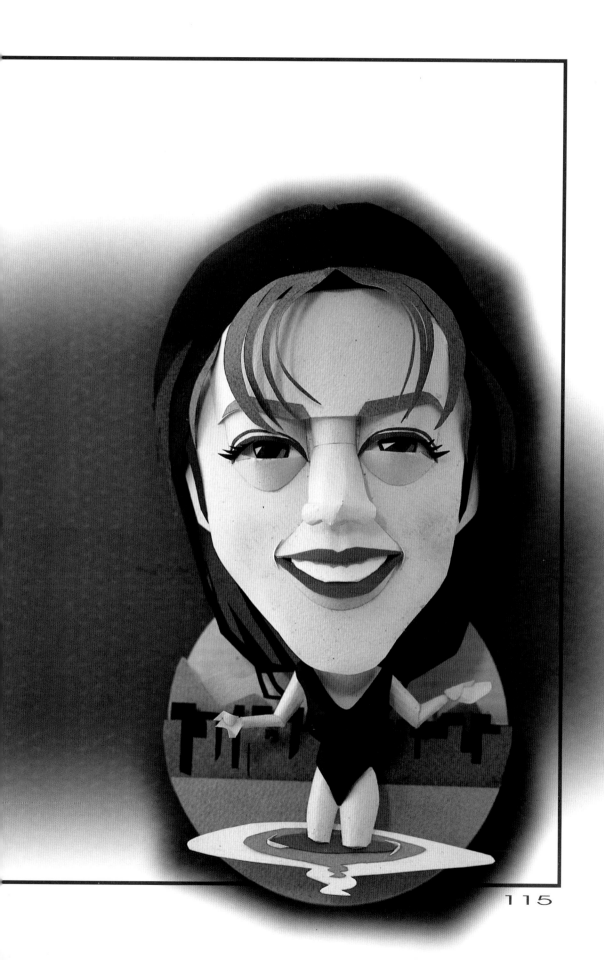

請勿打擾

◎正忙得不可開交中，謝絕參觀。

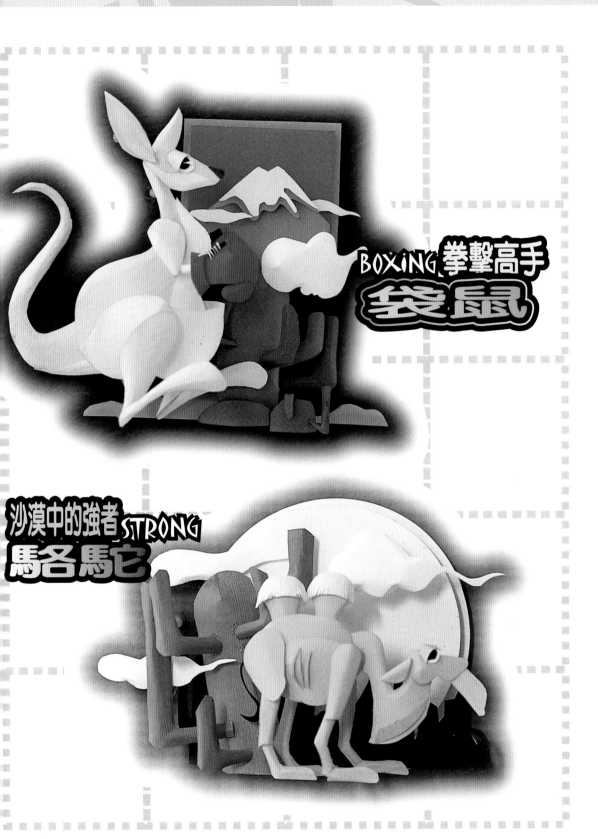

BOXING 拳擊高手
袋鼠

沙漠中的強者 STRONG
馬各馬它

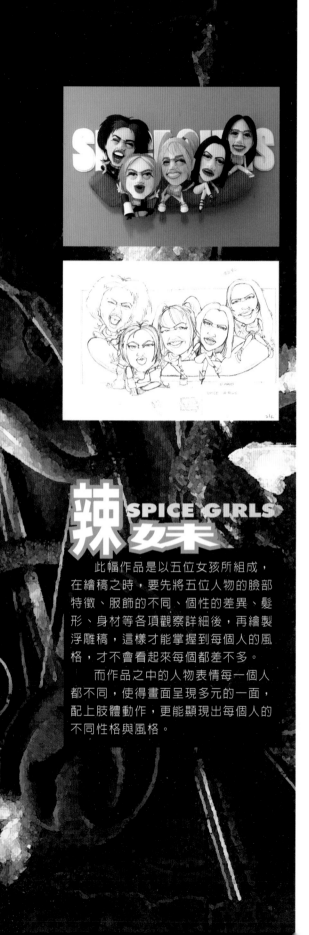

辣妹 SPICE GIRLS

此幅作品是以五位女孩所組成，在繪稿之時，要先將五位人物的臉部特徵、服飾的不同、個性的差異、髮形、身材等各項觀察詳細後，再繪製浮雕稿，這樣才能掌握到每個人的風格，才不會看起來每個都差不多。

而作品之中的人物表情每一個人都不同，使得畫面呈現多元的一面，配上肢體動作，更能顯現出每個人的不同性格與風格。

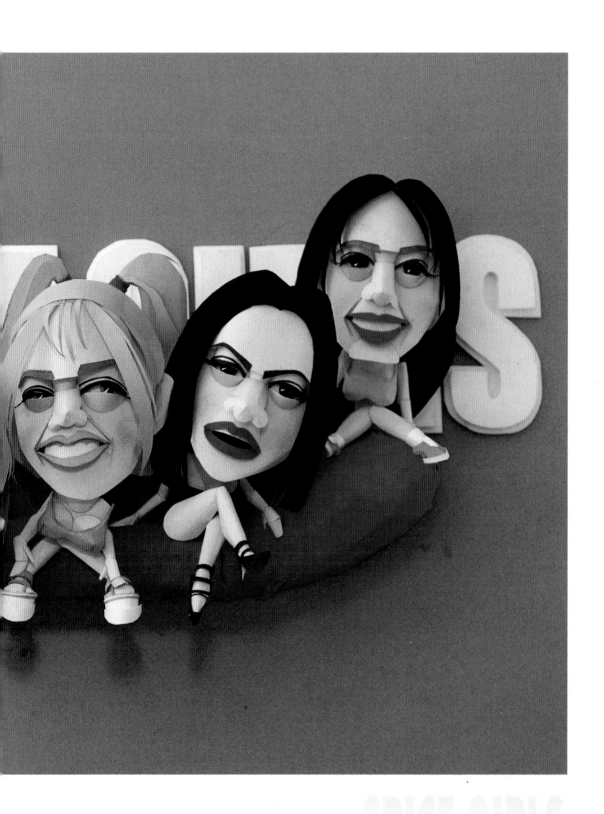

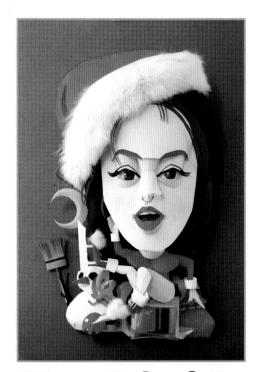

聖誕女郎 CHRISTMAS

　　每當到了耶誕節的時候，第一個印象就會想到，身穿紅衣、皮靴、滿臉白鬍鬚的聖誕老人，為了增加作品的趣味感，所以筆者就將男人變成女孩，老人變成了妙齡女郎，重新塑造耶誕節的感覺。

　　此幅作品與其它作品最大的特點，就是帽子上的毛，這是我從逛夜市時購得的兔毛〈一般精品店應有在賣〉，因疊放的關係，剛買到的兔毛會傾一邊，恢復的方式就是先在毛皮上噴上水，再以吹風機吹勻，就可變回蓬鬆的感覺。

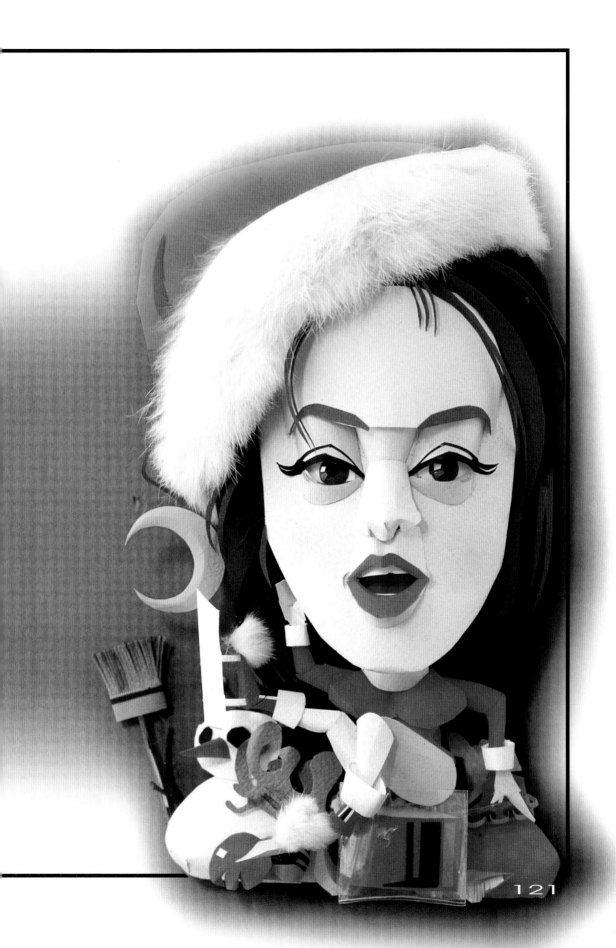

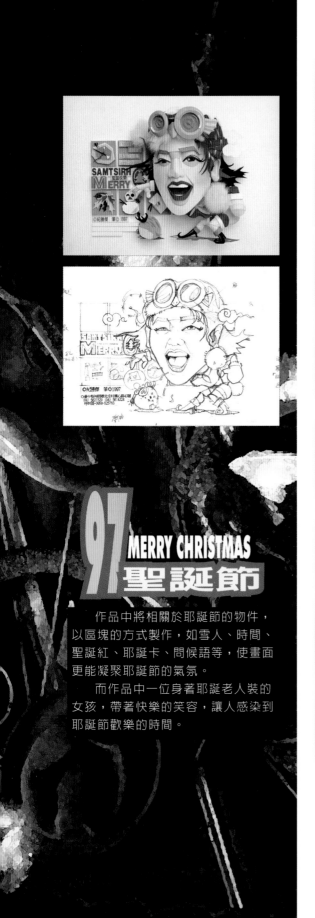

97 MERRY CHRISTMAS
聖誕節

　　作品中將相關於耶誕節的物件，以區塊的方式製作，如雪人、時間、聖誕紅、耶誕卡、問候語等，使畫面更能凝聚耶誕節的氣氛。

　　而作品中一位身著耶誕老人裝的女孩，帶著快樂的笑容，讓人感染到耶誕節歡樂的時間。

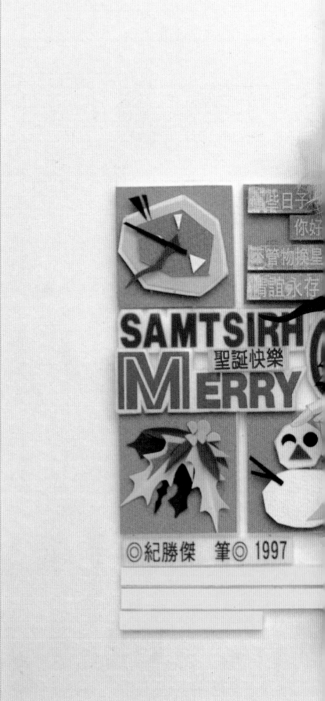

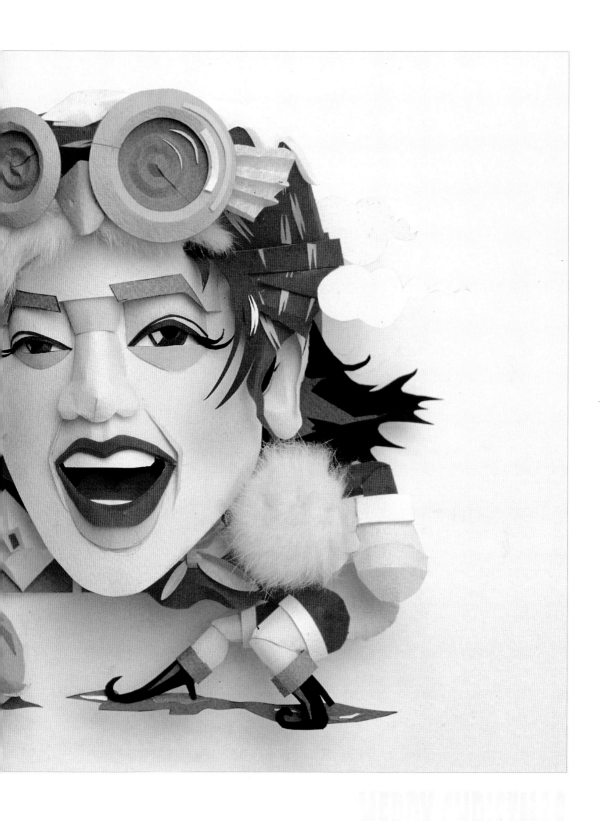

123

勝利手勢 VICTORY

此幅作品以多種技巧所完成，所以在製作上必然是較為複雜，若有不詳之處可參閱第三章。

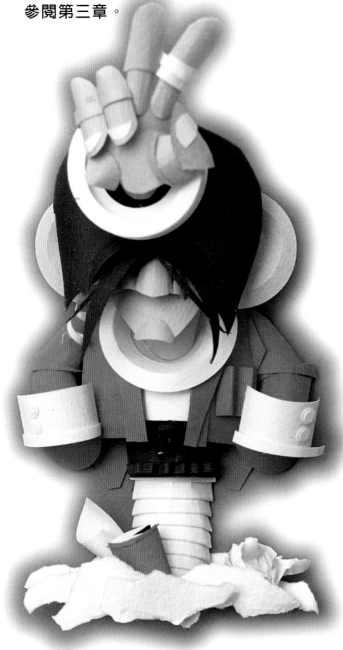

以空心圓摺疊方式摺出造形，再套置於脖子上。〈空心圓部份製作請參閱第三章〉。

將製作好的內衣部份，黏接於底板的保麗龍之上。〈內衣製作請參閱第三章〉。

在內衣的下緣處，裁切吸管黏接，以作為下一層的支柱。

將彎曲後的脖子部份，黏接於內衣的缺口部份。

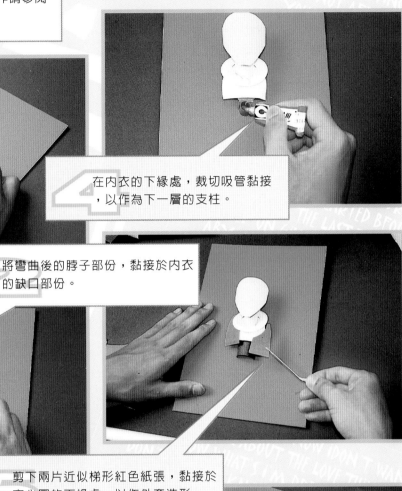

剪下兩片近似梯形紅色紙張，黏接於空心圓的下緣處，以作外套造形。

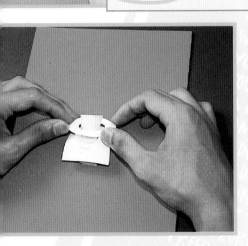

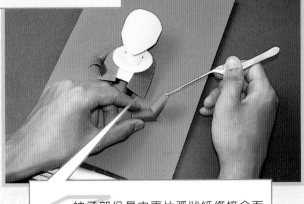

袖子部份是由兩片弧狀紙條接合而成。

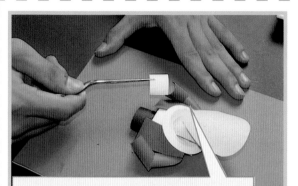

袖子尾摺部份：剪裁下一段長方形，將其彎曲後，黏接於袖子的尾段。

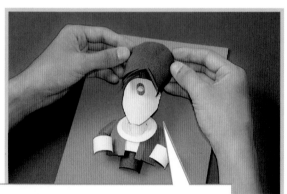

黏接頭髮之前，在頭額上黏接一段吸管〈約0.5公分〉當作頭額與頭髮間的層次分別。

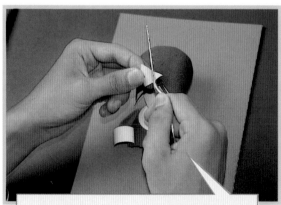

將裁切下的三角形以鑷子摺出鼻子的形狀。

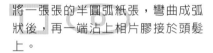

將一張張的半圓弧紙張，彎曲成弧狀後，再一端沾上相片膠接於頭髮上。

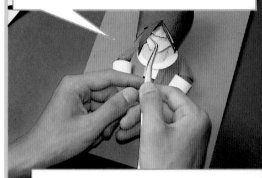

由半成品的側面中，仔細觀察出層級的安排。

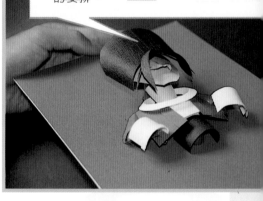

12

以反覆摺疊的造形，製作成人物的下半身，感覺如蛇腰般。〈反覆製作請參閱第三章〉。

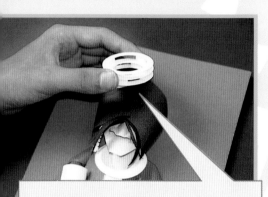

在頭額上黏接一塊凹陷的造形，以
配合下一個動作。〈凹陷造形製作
請參閱第三章〉。

16

手指部份以彎曲後，紙片使用冷膠接合而成。

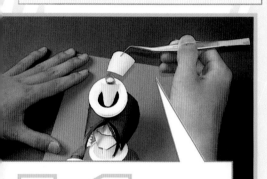

14

將手掌黏接處下方黏接一段吸管〈
約 1 公分〉，以區分出手挽與手掌
的層次。

下面的雲海部份以撕裂紙張的方式製
作，層級的安排以吸管為區分。〈撕
裂紙張部份請參閱第三章〉。

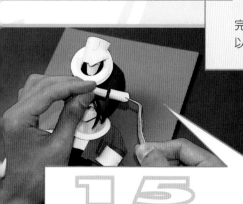

15

手指部份以一段一段的弧形紙條接合
而成。

完成品的側面高度約10公分左右，
以位在最前面的手指為最高點。

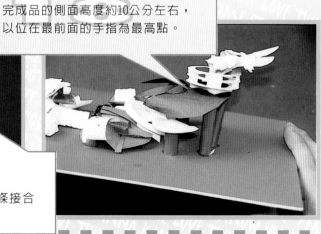

WE'VE GOT SOMETHING KINDA FUNNY GOING ON.

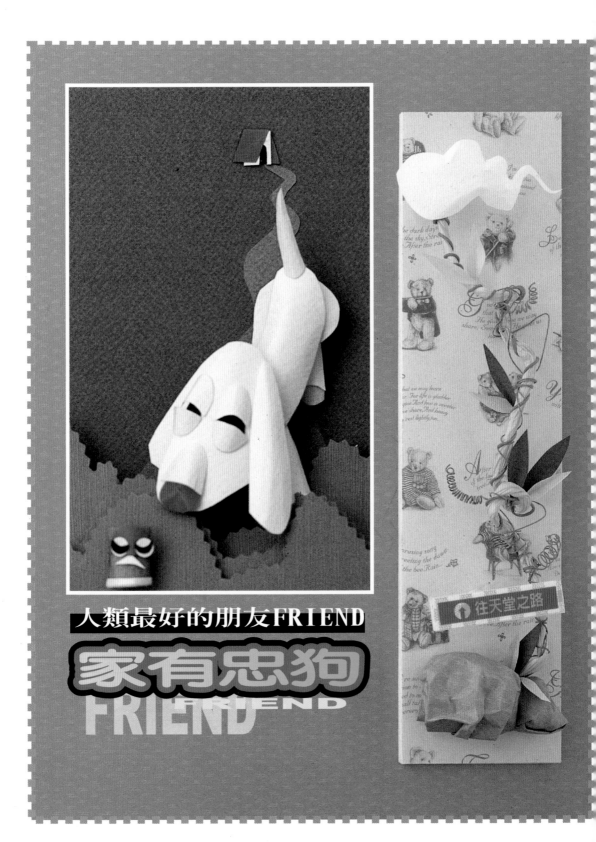

第八章 紙浮雕生活化

吊牌 PAPER DON'T GO WASTING MY PRECIOUS TIME

　　每一個人都有隱私權，門把上的吊牌就是維護你隱私的告示牌，所以吊牌也就是你的代表，當然不能馬虎。自己動手作一個好的吊牌並不難，只要你慢慢的從下述圖解中學習，必能擁有一個不但神氣，而且又生動的吊牌。

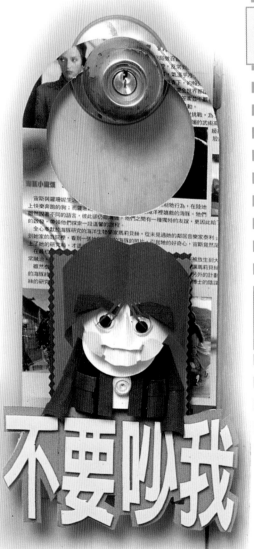

◎這可不是一般的吊牌，他的眼睛與頭部
會隨著震動而上下擺動

首先在厚紙板上利用尺規畫上要裁切的
位置。

使用圓規切割刀將圓形部份切除。

板上利用尺規畫上要裁切的

黏貼完真珠板的字,貼於水藍色紙上,
再沿著輪廓再加大將字切割下來。

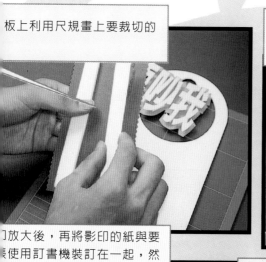

放大後,再將影印的紙與要
使用訂書機裝訂在一起,然
跡切割。

在切割下來的背面黏上一層真珠板。

將裁切完成的紙板,正面噴上噴膠後
黏貼於廣告海報上。

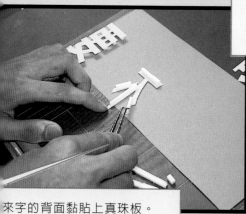

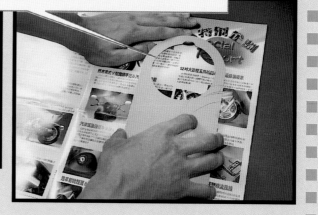

來字的背面黏貼上真珠板。

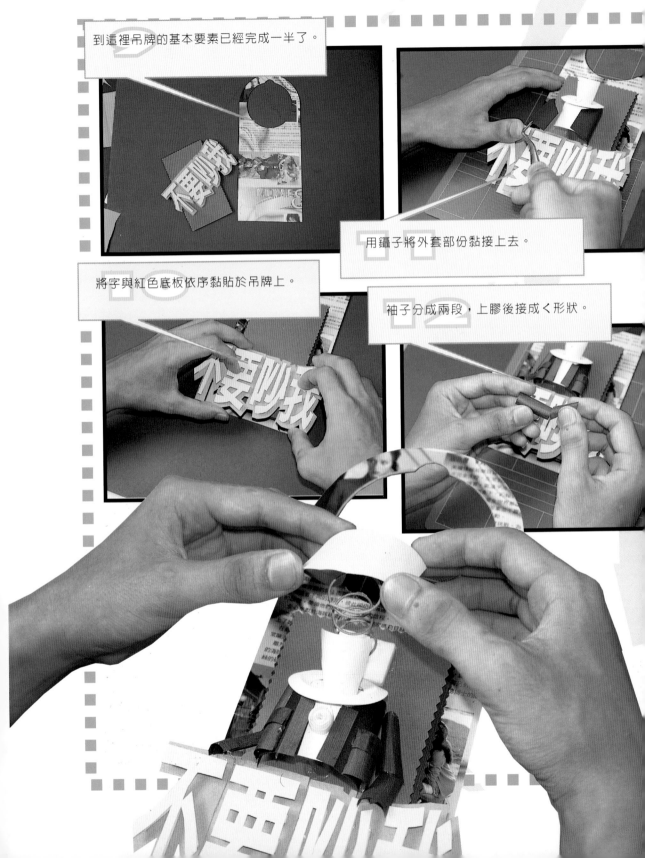

到這裡吊牌的基本要素已經完成一半了。

用鑷子將外套部份黏接上去。

將字與紅色底板依序黏貼於吊牌上。

袖子分成兩段，上膠後接成〈形狀。

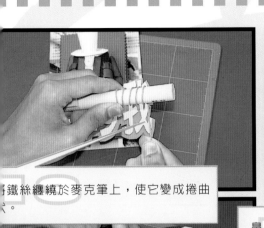

將鐵絲纏繞於麥克筆上,使它變成捲曲
。

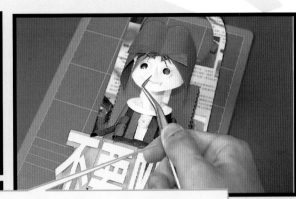

鼻子摺疊完成後,黏接於兩眼下方。

把粉紅色魚眼形狀的紙彎曲後黏貼於臉頰
上。

成後的彈簧黏接於脖子的上方,再
部黏接於彈簧上。

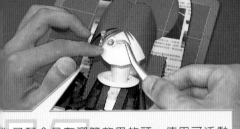

為了配合具有彈簧效果的頭,使用可活動
的眼睛來製作。

相片框 PHOTO OF BUILDING

紙浮雕運用並不限於設計的作品，它也可以成為我們生活中的裝飾品，只要我們將它的形態稍加改變。

就以相框為例，一步步的教導你自己學會作浮雕相框。

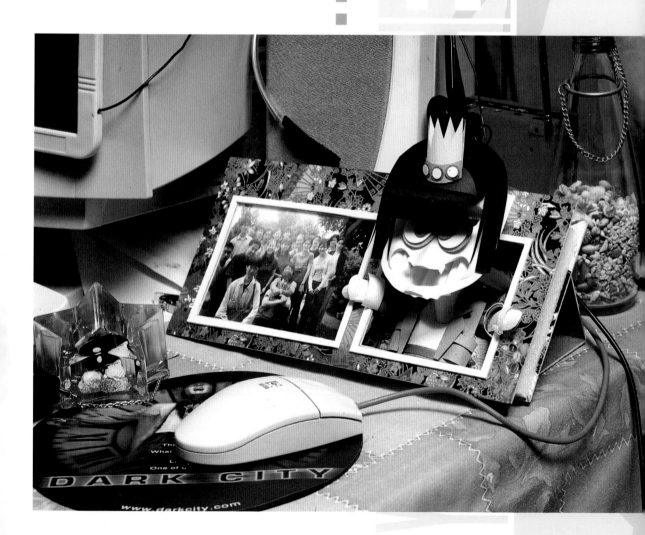

在厚紙板上利用尺規畫上要裁切線

著厚紙板上的裁切線,利用三角板作
助,將形體裁切出來。

利用美工刀沿著背面的痕跡,將友禪紙
裁成與厚紙板一樣大小。

基本的形體完成。

正面噴上噴膠後,貼於友禪紙上。

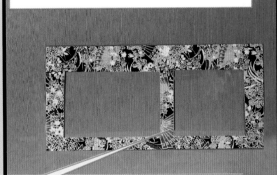

利用剛才紙板所裁切下的紙板,繪出相
框的外框。

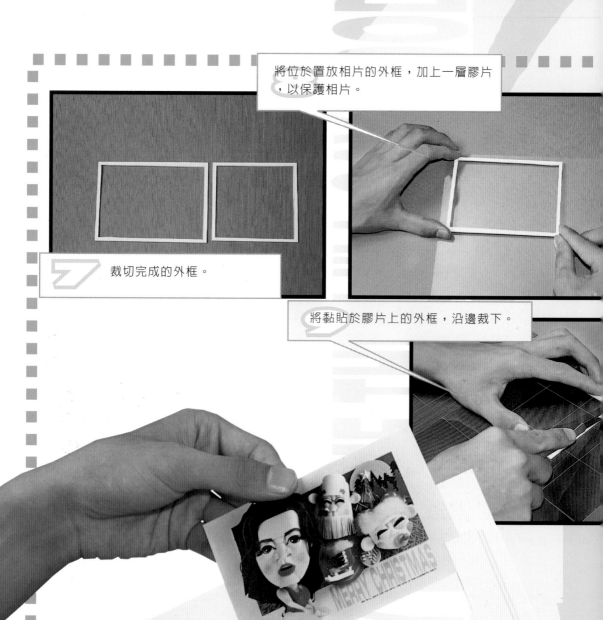

將位於置放相片的外框，加上一層膠片，以保護相片。

裁切完成的外框。

將黏貼於膠片上的外框，沿邊裁下。

12

◎抽取槽的製作，不宜太小，反應稍大一點，照片抽換較方便

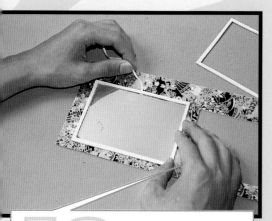

完成處理後的外框黏貼於相框正面。

13

因為浮雕製作於平面上，會漏出側面，所以在相框上，製作一個凹槽，以解決這些問題，並又可使景深加大。

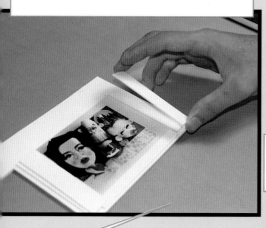

相框背面以厚紙條，一層層的疊出一個可抽放一張3*5吋照片的抽取槽。

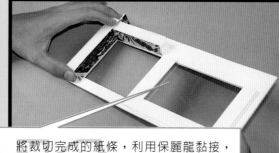

將裁切完成的紙條，利用保麗龍黏接，與相框呈垂直形態。

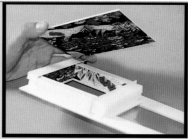

15

四周完成後，最後在將蓋子黏上。

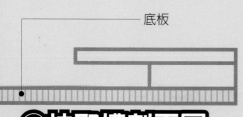

底板

◎抽取槽剖面圖

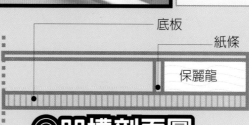

底板

紙條

保麗龍

◎凹槽剖面圖

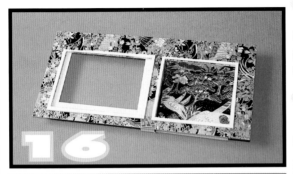

手的部份，分為手掌及手紙黏接。

相片抽取槽　保麗龍　保麗龍
底板　紙條

◎相框基本形完成剖面圖

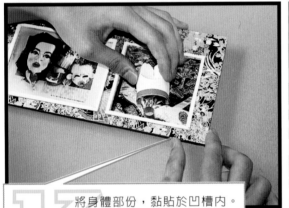

將身體部份，黏貼於凹槽內。

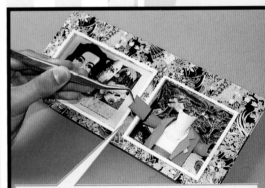

袖子部份，以分段式黏接，效果會較為生動。

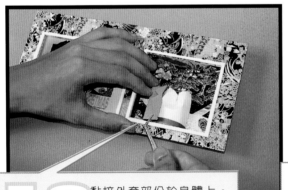

黏接外套部份於身體上。

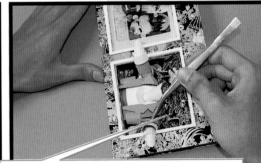

紙片彎曲後黏貼於外套側邊，做為口袋。

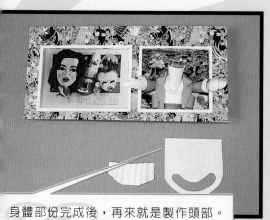

身體部份完成後，再來就是製作頭部。

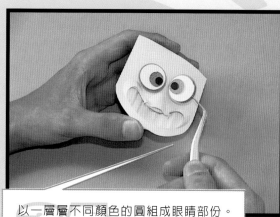

以一層層不同顏色的圓組成眼睛部份。

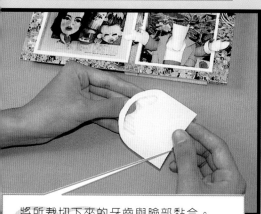

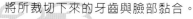

將所裁切下來的牙齒與臉部黏合。

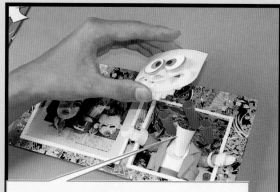

臉部黏接於相框上前，先以三支吸管，
作為頭部黏接支架。

在臉部與牙齒黏合未乾前，使用夾子將
黏接位置固定，以免變形。

頭髮的製作

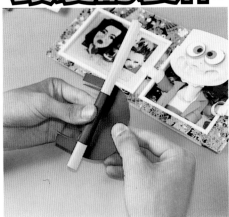

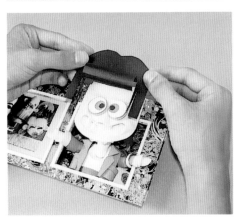

頭髮部份裁切完成後，以吸管將前額的
頭髮捲成弧形，再黏接於頭額上。

皇冠造形完成後，以冷膠黏接於頭頂上
。

割取一塊長方形的厚紙板，利用美工刀
將要彎折處劃下淺痕，再以手將紙折成
三角形。

將完成後的三角形黏接於背面，當作相
框的支架。

紙的感情視界之第一卷

談紙神工

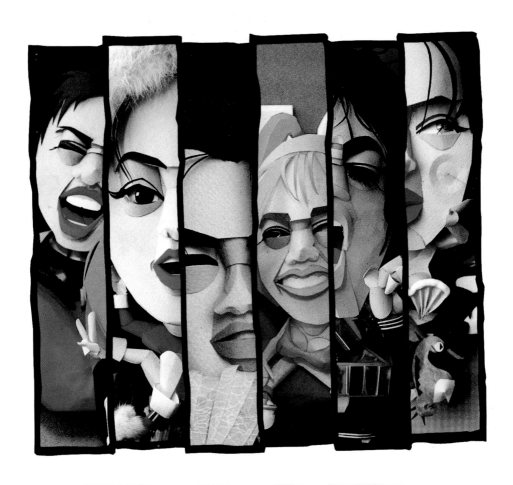

發行/北星圖書事業股份有限公司

◎作者

紀勝傑

1994年　畢業於大甲高中美工科
1994年　火神駒設計工作室
1995年　上品寢具公司
1998年　成原廣告設計

◎過程攝影

張嘉益

◎作品攝影

湯博丞

1994年　畢業於大甲高中美工科
1994年　系統專業沖印
1998年　風采寫真攝影工作室-攝影師
　　　　渥爾視覺企劃廣告-特約攝影師

北星信譽推薦・必備敎學好書

INTRODUCTION TO PENCIL TECHNIQUES
鉛筆畫技法

INTRODUCTION TO PASTEL DRAWING
粉彩筆畫技法

INTRODUCTION TO DRAWING WITH PEN & COLOR INK
沾水筆・彩色墨水技法

INTRODUCTION TO BOTANICAL ART TECHNIQUES
野外寫生技法

INTRODUCTION TO EXPRESSING TEXTURES IN OIL PAINTING
油畫質感表現技法

定價／350元　　定價／450元　　定價／450元　　定價／400元　　定價／450元

循序漸進的藝術學園；美術繪畫叢書

實用繪畫範本

粉彩畫技法

油畫基礎畫法

水彩技法圖解

定價／450元　　定價／450元　　定價／450元　　定價／450元

工具書

・本書內容有標準大綱編字、基礎素
描構成、作品參考等三大類；並可
銜接平面設計課程，是從事美術、
設計類科學生最佳的工具書。
編著／葉田園　　定價／350元

談紙神工

定價：450元

出 版 者：新形象出版事業有限公司

負 責 人：陳偉賢

地　　　址：台北縣中和市中正路322號8Ｆ之1

電　　　話：29207133・29278446

ＦＡＸ：29290713

編 著 者：紀勝傑

發 行 人：顏義勇

總 策 劃：范一豪

作品攝影：湯博丞

過程攝影：張嘉益

總 代 理：北星圖書事業股份有限公司

地　　　址：永和市中正路462號5F

門　　　市：北星圖書事業股份有限公司

地　　　址：永和中正路498號

電　　　話：29229000（代表）

ＦＡＸ：29229041

郵　　　撥：0544500-7北星圖書帳戶

印 刷 所：皇甫彩藝印刷股份有限公司

行政院新聞局出版事業登記證／局版台業字第3928號
經濟部公司執／76建三辛字第21473號

西元1999年4月　第一版第一刷

國家圖書館出版品預行編目資料

談紙神工／紀勝傑編著，-- 第一版，-- 臺北
縣中和市：新形象，1999[民88]
　　面；　　公分

　ISBN 957-9679-50-9 (平裝)

　1.紙雕

972　　　　　　　　　　　　　　　87017265